潛力非凡 08

挑戰！成語填空智慧王

編著　　陳奕明
責任編輯　賴美君
封面設計　林鈺恆
美術編輯　王國卿

出版者　培育文化事業有限公司
信箱　　yungjiuh@ms45.hinet.net
地址　　新北市汐止區大同路 3 段 194 號 9 樓之 1
電話　　（02）8647-3663
傳真　　（02）8674-3660
劃撥帳號　18669219
CVS 代理　美璟文化有限公司
TEL ／（02）27239968
FAX ／（02）27239668

總經銷：永續圖書有限公司

永續圖書線上購物網
www.foreverbooks.com.tw

法律顧問　方圓法律事務所　涂成樞律師
出版日期　2020 年 02 月

國家圖書館出版品預行編目資料

挑戰！成語填空智慧王／陳奕明編著.
--初版. --新北市 ： 培育文化, 民 109.02
面；公分. --（潛力非凡系列：08）
ISBN　978-986-98618-0-9 (平裝)
1. 填字遊戲　2. 漢語　3. 成語
997.7　　　　　　　　　　108021800

挑戰！成語填空智慧王

CONTENTS

挑戰！

成語填空

智慧王

入門篇

Level. 1 　Ready? Go!

一陶						七脫[1]		之	九
[2]	犬	三	雞						齒
兀		解	五偷[3]	換					增
	[4]	消	減						
二				五[5]	六事		八神		
神[6]		四恍							
					過[7]		其		
約		隔[8]	偏						

TIP
提示

一、形容酒後怡然自得。

二、形容女子體態柔美。

三、比喻崩潰、分裂或失敗、離散、消失。

四、形容人事、景物變遷，彷彿隔了一個世代。

五、不依照生產或工程所規定的質量要求，而削減工序和用料。

六、指同樣的事不宜連作三次。

七、原指修煉得道，脫換凡人之軀殼而成仙。比喻徹底改變。

八、極為神奇高妙、不可思議。

九、自謙年歲徒增，而毫無成就。

1、比喻不受拘束的人或失去控制的事物。

2、用泥土塑製而成的狗、雞。比喻無用的東西，空有外形而無能耐。

3、比喻暗中改變事物的內容、性質。

4、形容女子姿色減退，美貌不再。

5、預測事情的發展非常準確。

6、神志不清，心神不定。

7、指話說得過分，不符合實際情況。

8、比喻無精打采，提不起興致。或形容地方偏僻、遙遠。

Level. 1 解答

一陶						七脱1	韁	之	九馬
陶2	犬	三瓦	雞			胎			齒
兀		解		五偷3	天	換	日		徒
兀		冰		工		骨			增
	翠4	消	紅	減					
二丰				料5	六事	如	八神		
神6	思	四恍	惚				乎		
綽		如			過7	甚	其	詞	
約		隔8	二	偏	三		神		
		世							

一、陶陶兀兀：形容酒後怡然自得。或作「兀兀陶陶」。

二、丰神綽約：形容女子體態柔美。亦作「丰姿綽約」。

三、瓦解冰消：比喻崩潰、分裂或失敗、離散、消失。亦作

四、恍如隔世：形容人事、景物變遷，彷彿隔了一個世代。

五、偷工減料：不依照生產或工程所規定的質量要求，而削減工序和用料。

六、事不過三：指同樣的事不宜連作三次。

七、脫胎換骨：原指修煉得道，脫換凡人之軀殼而成仙。比喻徹底改變。亦作「換骨脫胎」。

八、神乎其神：極為神奇高妙、不可思議。

九、馬齒徒增：自謙年歲徒增，而毫無成就。亦作「馬齒徒長」。

1、脫韁之馬：比喻不受拘束的人或失去控制的事物。

2、陶犬瓦雞：用泥土塑製而成的狗、雞。比喻無用的東西，空有外形而無能耐。

3、偷天換日：比喻暗中改變事物的內容、性質。亦作「換日偷天」。

4、翠消紅減：形容女子姿色減退，美貌不再。

5、料事如神：預測事情的發展非常準確。

6、神思恍惚：神志不清，心神不定。亦作「神情恍惚」。

7、過甚其詞：詞，話、言詞；甚，超過。指話說得過分，不符合實際情況。

8、隔二偏三：比喻無精打采，提不起興致。或形容地方偏僻、遙遠。

一					七 1	屋		九	床
2 掩		三 捕			海				
				五 3	室		匱		金
開		拿		火		梁			
	追 4		逐						
二 沸				光 5	六	正	八		
6	貼	四	神		媒		雅		
盈		不			人 7		子		
		妻 8			取		子		
	賓								

TIP
提示

一、只開一半，而未完全敞開。

二、形容人聲喧鬧，亂成一團。

三、比喻事物虛幻而不實在。

四、凡賓客求見則待之以禮，不會拒於門外，或謂來往賓客
　　絡繹不絕。比喻禮遇賢能。

五、形容極短促，一閃即逝。

六、經過公開儀式的正式婚姻。

七、架在海上的金橋。比喻能夠身肩重任的棟梁之才。

八、才德高尚的人。

九、錢財耗盡而陷於貧困。

1、屋上架屋，床上疊床。比喻重複累贅。

2、遮住眼睛捉麻雀。比喻自欺。

3、古代國家收藏重要文獻的地方。

4、形容速度非常快。

5、胸懷坦白，言行正派。

6、左右為難。意謂門神不論在左或在右，均各有其職守，
　　若將其左右顛倒，則門神不管怎麼辦都有困難。

7、品行端正的人。

8、拋棄未離異的妻子而再娶。

Level. 2 解答

一半						七架 1	屋	疊	九床
2掩	目	三捕	雀			海			頭
半		影	五石 3	室	金	匱			金
開		拿		火	梁				盡
	4追	風	逐	電					
二沸			光 5	六明	正	八大			
6反	貼	四門	神	媒		雅			
盈		不		7正	人	君	子		
天		四停 8	妻	再	取	子			
		賓							

一、半掩半開：只開一半，而未完全敞開。亦作「半開半掩」。

二、沸反盈天：形容人聲喧鬧，亂成一團。

三、捕影拿風：比喻事物虛幻而不實在。

四、門不停賓：凡賓客求見則待之以禮，不會拒於門外，或謂來往賓客絡繹不絕。比喻禮遇賢能。

五、石火電光：形容極短促，一閃即逝。

六、明媒正娶：明、正，形容正大光明。經過公開儀式的正式婚姻。亦作「明媒正配」、「明婚正配」。

七、架海金梁：梁，橋梁。架在海上的金橋。比喻能夠身肩重任的棟梁之才。

八、大雅君子：才德高尚的人。

九、床頭金盡：錢財耗盡而陷於貧困。

1、架屋疊床：屋上架屋，床上疊床。比喻重複累贅。

2、掩目捕雀：遮住眼睛捉麻雀。比喻自欺。

3、石室金匱：古代國家收藏重要文獻的地方。亦作「金匱石室」。

4、追風逐電：形容速度非常快。亦作「逐電追風」。

5、光明正大：胸懷坦白，言行正派。亦作「正大光明」。

6、反貼門神：左右為難。意謂門神不論在左或在右，均各有其職守，若將其左右顛倒，則門神不管怎麼辦都有困難。

7、正人君子：品行端正的人。

8、停妻再娶：拋棄未離異的妻子而再娶。

Level. 3 Ready? Go!

	一 瞞		帳				六	
1								
	一				五 救		縫	
				2				
	席	三 幕					針	
3					投			
		釜	四 抽					
		4						
羊	二	懸						
5							七	
	梟			剝	必			
			6				子	
鶴		沙						
7								
				8 薦		辟		

TIP
提示

一、比喻昧著良心，隱瞞事實或以謊言騙人。

二、比喻違失事物本性，欲益反損。

三、比喻處境極危，即將覆滅。

四、由外表膚淺之處，逐漸引入內在的深境。

五、比喻採取錯誤的方法去解決問題，結果卻使問題更加嚴重。

六、看到一點縫隙，就插進一根針。比喻善於把握一切可以利用的時機、空間。

七、帝王復位，重新掌權。

1、從帳目上舞弊，圖求私利。

2、指糾正錯誤，彌補過失。

3、以地為席，以天為幕。比喻心胸曠達開朗，不拘形跡。

4、比喻從根本上解決問題。

5、比喻為官清廉，不收餽贈。

6、比喻惡劣的情況到達極點後，必定轉好。

7、比喻將士出征戰死沙場。

8、推舉與徵聘。為舊時任用官員的一種制度。

Level. 3 解答

1欺	一瞞	夾	帳					六見
天					2匡	五救	彌	縫
3席	地	三幕	天		火			插
地		燕			投			針
		4釜	底	四抽	薪			
5羊	二續	懸	魚	絲				
鳧				剝	6極	必	七復	
斷				繭			子	
7猿	鶴	蟲	沙				明	
				8舉	薦	征	辟	

一、瞞天席地：欺騙天地。比喻昧著良心，隱瞞事實或以謊言騙人。亦作「昧地謾天」。

二、續鳧斷鶴：比喻違失事物本性，欲益反損。

三、幕燕釜魚：比喻處境極危，即將覆滅。同「幕燕鼎魚」。

四、抽絲剝繭：由外表膚淺之處，逐漸引入內在的深境。

五、救火投薪：比喻採取錯誤的方法去解決問題，結果卻使問題更加嚴重。

六、見縫插針：看到一點縫隙，就插進一根針。比喻善於把握一切可以利用的時機、空間。

七、復子明辟：帝王復位，重新掌權。

1、欺瞞夾帳：從帳目上舞弊，圖求私利。

2、匡救彌縫：指糾正錯誤，彌補過失。

3、席地幕天：以地為席，以天為幕。比喻心胸曠達開朗，不拘形跡。亦作「幕天席地」。

4、釜底抽薪：釜，古代的一種鍋；薪，柴。把柴火從鍋底抽掉。比喻從根本上解決問題。

5、羊續懸魚：後漢羊續為南陽太守時，痛恨權豪之家崇尚奢靡。時有府丞贈魚，羊續將它掛起來，待下次府丞再送魚時，將所掛之魚拿出來教訓他，杜絕其饋贈。後比喻為官清廉，不收餽贈。

6、剝極必復：剝，易經卦名。六十四卦之一，為剝落之象。復，易經卦名。六十四卦之一，有來復之意。剝極必復比喻惡劣的情況到達極點後，必定轉好。

7、猿鶴蟲沙：比喻將士出征戰死沙場。亦作「猿鶴沙蟲」。

8、舉薦征辟：推舉與徵聘。為舊時任用官員的一種制度。

Level. 4 Ready? Go!

1	一良		正				六
					五卸		塊
				2			
3吉		三高					蘇
					殺		
		博	四買				
5衣	二解						
服			賣	懸	八		
					陸		
7	土	移					
				照		交	
			8				

TIP
提示

一、卜筮所擇的好日子。

二、不能適應移居地方的氣候和飲食習慣。

三、戴著高大的帽子，繫著寬闊的衣帶。舊時儒生的裝束，後指穿著禮服。

四、漢宣帝時，渤海因饑荒，居民多帶持刀劍為盜，龔遂為太守後，勸民捨棄刀劍，改業歸農。比喻捨棄剽掠而改行務農。

五、將推完磨的驢子卸下來殺掉。比喻將曾經為自己辛苦付出者一腳踢開。

六、堆積土塊和柴草。比喻居室簡陋。

七、晉遣羊祜伐吳，吳陸抗抵禦之，雖相為敵，而彼此講求德信。後指兩國將帥雖臨敵相拒，仍敦睦交誼。

1、漢制郡國舉士的科目之一。選拔文墨才學之士，魏、晉、唐、宋皆沿之。後指德才兼備的好人品。

2、比喻氣憤至極、怒不可遏，欲置人於死地。

3、吉祥之星高照。比喻交好運，而萬事順遂。

4、博士買了一頭驢子，寫了三紙契約，沒有一個「驢」字。比喻言詞空洞不實，虛誇浮泛，不能切中要旨。

5、沒有解開衣帶，和衣就寢。比喻辛勤不懈。

6、表裡不一，欺騙矇混。

7、難於離開故鄉的土地。形容對故鄉有無限的眷戀之情。

8、形容彼此肝膽相照，不用言語說明，即已明瞭對方的意思。

Level. 4 解答

							六纍
1賢	一良	方	正				塊
	辰			2大	五卸	八	塊
	3吉	星	三高	照	磨	積	
	日		冠		殺	蘇	
		博	士	四買	驢		
5衣	二不	解	帶	牛			
	服			賣	狗	懸	八羊
	水			6劍			陸
7故	土	難	移				之
			8心	照	神	交	

一、良辰吉日：卜筮所擇的好日子。

二、不服水土：不能適應移居地方的氣候和飲食習慣。

三、高冠博帶：冠，帽子；博，大；帶，衣帶。戴著高大的帽子，繫著寬闊的衣帶。舊時儒生的裝束，後指穿著禮服。

四、買牛賣劍：漢宣帝時，渤海因饑荒，居民多帶持刀劍為盜，龔遂為太守後，勸民捨棄刀劍，改業歸農。後比喻捨棄剽掠而改行務農。或作「賣劍買牛」。

五、卸磨殺驢：將推完磨的驢子卸下來殺掉。比喻將曾經為自己辛苦付出者一腳踢開。

六、累塊積蘇：堆積土塊和柴草。比喻居室簡陋。

七、羊陸之交：兩國將帥雖臨敵相拒，仍敦睦交誼。

1、賢良方正：漢制郡國舉士的科目之一。選拔文墨才學之士，魏、晉、唐、宋皆沿之。後指德才兼備的好人品。

2、大卸八塊：把人的肢體切割成八大塊。比喻氣憤至極、怒不可遏，欲置人於死地。亦作「大解八塊」。

3、吉星高照：吉星，指福、祿、壽三星。吉祥之星高照。比喻交好運，而萬事順遂。

4、博士買驢：博士：古時官名。博士買了一頭驢子，寫了三紙契約，沒有一個「驢」字。比喻言詞空洞不實，虛誇浮泛，不能切中要旨。亦作「三紙無驢」。

5、衣不解帶：沒有解開衣帶，和衣就寢。比喻辛勤不懈。

6、賣狗懸羊：表裡不一，欺騙矇混。

7、故土難移：故土，出生地，或過去住過的地方，這裡指故鄉、祖國。難於離開故鄉的土地。形容對故鄉有無限的眷戀之情。

8、心照神交：形容彼此肝膽相照，不用言語說明，即已明瞭對方的意思。

Level. 5　Ready? Go!

1	一相		晚			2領		七群	
					五匠				
	甚	三不			3	煩		亂	
4悲		離		獨					
			5時	運	六				
6面	二	機				7日		愁	八
	人		四					門	
			璞		天				
8實		名						殃	
			9真		莫				

TIP
提示

一、彼此相處極為愉快。

二、留給他人非議的話柄。

三、不適合時代形勢的需要。也指不合世俗習尚。

四、回復到本初的質樸境界。

五、運用精巧高妙的創作構想與心思。

六、改變天日。形容力量很大，能扭轉很難挽回的局面。

七、成群的魔鬼亂跳亂舞。比喻眾多的惡人猖狂作壞事。

八、城門失火，大家都到護城河取水，水用完了，魚也死
　　了。比喻因受連累而遭到損失或禍害。

1、後悔彼此建立友誼太遲了。形容新結交而感情深厚。

2、才華出眾，超越其他人。

3、心裡煩躁，思緒凌亂。亦作「心煩慮亂」。

4、（1）比喻人世間的聚散無常。（2）泛指人生所經歷的
　　一切遭遇。

5、本來處境不好，遇到機會，由逆境轉到順境。

6、當面向人授予依據時機所應採取的合適決策。

7、愁城，比喻為憂愁所包圍。每天都沉浸在愁苦中。

8、有真才實學的人，不求名而名自至。

9、真假難以清楚辨別。

Level. 5 解答

恨¹	相一	知	晚			領²	先	群七	倫
	得			匠五				魔	
	甚		不三	心	煩³	意	亂		
悲⁴	歡	離	合		獨			舞	
		時	來⁵	運	轉六				
面⁶	授二	機	宜			日⁷	坐	愁	城八
	人		反四			回			門
	口		璞			天			魚
	實⁸	至	名	歸					殃
			真⁹	偽	莫	辨			

一、相得甚歡：得，投合。彼此相處極為愉快。

二、授人口實：留給他人非議的話柄。

三、不合時宜：時宜，當時的需要和潮流。不適合時代形勢的需要。也指不合世俗習尚。亦作「不入時宜」。

四、反璞歸真：回復到本初的質樸境界。

五、匠心獨運：匠心，工巧的心思。運用精巧高妙的創作構想與心思。

六、轉日回天：形容力量很大，能扭轉很難挽回的局面。

七、群魔亂舞：成群的魔鬼亂跳亂舞。比喻眾多的惡人猖狂作壞事。

八、城門魚殃：城門失火，大家都到護城河取水，水用完了，魚也死了。比喻因受連累而遭到損失或禍害。

1、恨相知晚：恨，懊悔；相知，互相瞭解。後悔彼此建立友誼太遲了。形容新結交而感情深厚。亦作「恨相見晚」、「相得恨晚」、「相知恨晚」。

2、領先群倫：才華出眾，超越其他人。

3、心煩意亂：意，心思。心裡煩躁，思緒凌亂。亦作「心煩慮亂」。

4、悲歡離合：（1）比喻人世間的聚散無常。亦作「悲歡合散」、「悲歡聚散」。（2）泛指人生所經歷的一切遭遇。

5、時來運轉：本來處境不好，遇到機會，由逆境轉到順境。亦作「時來運來」。

6、面授機宜：授，給予、附於；機宜，機密之事。當面向人授予依據時機所應採取的合適決策。

7、日坐愁城：每天都沉浸在愁苦中。

8、實至名歸：有真才實學的人，不求名而名自至。

9、真偽莫辨：真假難以清楚辨別。

Level. 6　Ready? Go!

	一旗		鼓			2	聲	七	氣
1					五			嘴	
	得	三六		3衣		沐			
4得		回					腮		
		5金		酒	六				
6面	二	敷			7米		薪	八	
	運		四			炊		宮	
			火						
	8掌		觀					寢	
			9身		矢				

TIP
提示

一、剛一打開旗幟進入戰鬥，就取得了勝利。

二、好像運轉於手掌之上。

三、形容繁華綺麗。

四、比喻被火或被高溫燒、燙傷。

五、晉人陶淵明好酒而不能常得。某年九月九日，於宅邊東
　　籬下的菊叢中摘菊賞花，恰巧江州刺史王弘命白衣人送
　　酒來，便一起飲酒，酒醉才歸。

六、將米一粒粒數過後才下鍋。

七、尖嘴巴瘦面頰。

八、建築氣派，設備華美的宮殿。

1、指行軍時隱蔽行蹤，不讓敵人覺察。

2、形容說話的聲音尖銳刺耳。

3、穿戴著衣帽的獼猴。

4、指打了勝仗回到朝廷去報功。

5、罰酒三斗的隱語。

6、臉部猶如塗過粉的樣子。

7、米貴得像珍珠，柴貴得像桂木。

8、觀看手掌上的紋路。

9、親自抵擋敵人。

Level. 6 解答

₁偃	¹旗	息	鼓			₂尖	聲	⁷尖	氣
	開				⁵白			嘴	
	得		³六		³衣	冠	沐	猴	
₄得	勝	回	朝		送			腮	
			₅金	谷	酒	⁶數			
₆面	²如	敷	粉			₇米	珠	薪	⁸桂
	運		⁴被			而			宮
	諸		火			炊			柏
	掌	上	觀	紋					寢
			₉身	當	矢	石			

一、旗開得勝：比喻事情剛一開始，就取得好成績。

二、如運諸掌：好像運轉於手掌之上。比喻極為容易。

三、六朝金粉：金粉，舊時婦女妝飾用的鉛粉，常用以形容
　　繁華綺麗。亦形容六朝的靡麗繁華景象。

四、被火紋身：比喻被火或被高溫燒、燙傷。

五、白衣送酒：晉人陶淵明好酒而不能常得。某年九月九
　　日，於宅邊東籬下的菊叢中摘菊賞花，恰巧江州刺史王
　　弘命白衣人送酒來，便一起飲酒，酒醉才歸。後指內心
　　渴望的東西，朋友即時送到，雪中得炭，遂心所願。或
　　借以詠菊花、飲酒等。

六、數米而炊：將米一粒粒數過後才下鍋。比喻處理事物過
　　於煩瑣，徒勞無益。後亦用以形容人很吝嗇或生活困苦。

七、尖嘴猴腮：尖嘴巴瘦面頰。形容人長相極為醜陋。

八、桂宮柏寢：建築氣派，設備華美的宮殿。

1、偃旗息鼓：偃，仰臥，引申為倒下。放倒旗子，停止敲
　　鼓。指行軍隱蔽行蹤，不讓敵人覺察。比喻事情終止或
　　聲勢減弱。

2、尖聲尖氣：形容說話的聲音尖銳刺耳。

3、衣冠沐猴：比喻人虛有儀表而品格低下。

4、得勝回朝：指打了勝仗回到朝廷去報功。現泛指勝利歸
　　來。

5、金谷酒數：金谷，園名，晉代石崇建，在今河南省洛陽
　　市西北。罰酒三斗的隱語。舊時泛指宴飲時罰酒的鬥數。

6、面如敷粉：臉部猶如塗過粉的樣子。形容長得眉目清秀。

7、米珠薪桂：珠，珍珠。米貴得像珍珠，柴貴得像桂木。
　　形容物價昂貴，人民生活極其困難。

8、掌上觀紋：觀看手掌上的紋路。比喻在自己掌握之中，
　　毫不費力就能取得。

9、身當矢石：親自抵擋敵人。

Level. 7 Ready? Go!

¹賣		²求			⁵²年		⁷月	
		告			力		難	
³大		告			⁴力		難	
		告	⁴鴉		力		難	
	⁵	³堂	雀					⁸
¹		堂	⁶雀	極	⁶動			⁸文
⁷奉		正			不			
						⁸類		萃
違			⁹祿		位			

TIP
提示

一、表面上裝著遵守奉行，實際上卻違反不照辦。

二、請求親友救濟。

三、言行光明磊落，不循私苟且。

四、寂靜無聲的樣子。

五、形容人年輕且身體強壯。

六、考慮事情不超過自己的職權範圍。

七、比喻關係破裂，無可挽救。

八、人才和文物眾多，並聚集在一地。

1、出賣朋友以謀求名利、地位。

2、經歷過很長的一段時間。

3、艱鉅、偉大的事務完成了。

4、氣力衰竭而難以支撐。

5、燕雀爭處堂上，灶火延燒至棟梁，仍怡樂自安而不變。

6、指生活平靜到了極點，就希望有所改變。

7、奉行公事，嚴格約束自己。

8、超出同類之上。

9、保住俸祿職位，不敢直言進諫。

Level. 7 解答

賣₁	友	求二	榮		年五₂	深	月七	久
		親			輕		缺	
大₃	功	告	成		力₄	竭	難	支
		友		鴉四	壯		圓	
				默				
	怡五	堂三	燕	雀				人八
陽一		皇		靜₆	極	思六	動	文
奉₇	公	正	己			不		薈
陰		大				出	類	拔₈ 萃
違			持₉	祿	保	位		

一、陽奉陰違：表面上裝著遵守奉行，實際上卻違反不照辦。

二、求親告友：請求親友救濟。

三、堂皇正大：言行光明磊落，不循私苟且。

四、鴉默雀靜：寂靜無聲的樣子。或作「鴉默鵲靜」。

五、年輕力壯：形容人年輕且身體強壯。

六、思不出位：思，考慮；位，職位。考慮事情不超過自己的職權範圍。比喻規矩老實，守本分。也形容缺乏闖勁。

七、月缺難圓：比喻關係破裂，無可挽救。

八、人文薈萃：人才和文物眾多，並聚集在一地。

1、賣友求榮：出賣朋友以謀求名利、地位。

2、年深月久：經歷過很長的一段時間。亦作「年深日久」。

3、大功告成：艱鉅、偉大的事務完成了。亦作「大工告成」、「大功畢成」。

4、力竭難支：氣力衰竭而難以支撐。

5、怡堂燕雀：燕雀爭處堂上，灶火延燒至棟梁，仍怡樂自安而不變。比喻不知禍之將至。

6、靜極思動：指生活平靜到了極點，就希望有所改變。亦指事物的靜止狀態達到極點，便會向動的方向轉化。

7、奉公正己：奉行公事，嚴格約束自己。

8、出類拔萃：拔，超出；類，同類；萃，原為草叢生的樣子，引申為聚集。超出同類之上。多指人的品德才能。

9、持祿保位：保住俸祿職位，不敢直言進諫。

Level. 8　Ready? Go!

言₁		計_二					家_七
					五		
		萬			德₂		業
	兩₃		其	四			
			玉₄		量		
	₅	三	有				離_八
渺_一		破		瑕₆	掩_六		
₇	無	煙					叛
茫		亡			盜₈	有	
		解₉		繫			

TIP
提示

一、遼闊無際的樣子。
二、形容計畫十分周密，不會發生意外。
三、家庭破產，人口死亡。
四、美玉上面沒有一點小斑。
五、時指功勞恩德非常大。
六、偷鈴鐺怕別人聽見而捂住自己的耳朵。
七、家道興隆、事業有成。
八、思想和言行背離經典和正統的規範。

1、什麼話都聽從，什麼主意都採納。
2、提高道德修養，擴大功業建樹。
3、指做一件事顧全到雙方，使兩方面都得到好處。
4、比喻選拔人才和評價詩文的標準。
5、與家庭經濟情況相符。
6、比喻缺點掩蓋不了優點。
7、一片渺茫，沒有人家。
8、要成為一個大盜，也有其須具備的才能與原則。
9、比喻誰惹出來的麻煩，還得由誰去解決。

Level. 8 解答

言(1)	聽	計(二)	從				家(七)
		出			功(五)		成
		萬		進(2)	德	修	業
兩(3)	全	其	美(四)		無		就
			玉(4)	尺	量	才	
稱(5)	家(三)	有	無				離(八)
渺(一)	破		瑕(6)	不	掩(六)	瑜	經
渺(7)	無	人	煙		耳		叛
茫		亡			盜(8)	亦 有 道	
茫			解(9)	鈴	繫	鈴	

一、渺渺茫茫：遼闊無際的樣子。亦指模糊；不清楚。

二、計出萬全：形容計畫十分周密，不會發生意外。

三、家破人亡：形容家遭不幸的慘相。

四、美玉無瑕：瑕，玉斑。美玉上面沒有一點小斑。比喻人或事物完美的無缺點。

五、功德無量：舊指功勞恩德非常大。現指稱讚做了好事。

六、掩耳盜鈴：掩，遮蔽、遮蓋；盜，偷。偷鈴鐺怕別人聽見而摀住自己的耳朵。比喻自己欺騙自己，明明掩蓋不住的事情偏要想法子掩蓋。

七、家成業就：家道興隆、事業有成。

八、離經叛道：思想和言行背離經典和正統的規範。

1、言聽計從：聽，聽從。什麼話都聽從，什麼主意都採納。形容對某人十分信任。

2、進德修業：提高道德修養，擴大功業建樹。

3、兩全其美：美，美好。指做一件事顧全到雙方，使兩方面都得到好處。

4、玉尺量才：玉尺，玉制的尺，舊時比喻選拔人才和評價詩文的標準。用恰當的標準來衡量人才和詩文。

5、稱家有無：稱，適合，相符。與家庭經濟情況相符。指辦理婚、喪等事不可過奢或過儉。

6、瑕不掩瑜：瑕，玉上面的斑點，比喻缺點；掩，遮蓋；瑜，美玉的光澤，比喻優點。比喻缺點掩蓋不了優點，缺點是次要的，優點是主要的。

7、杳無人煙：一片渺茫，沒有人家。

8、盜亦有道：指盜賊也有一定的規矩與原則，不隨意盜竊他人財物。

9、解鈴繫鈴：比喻誰惹出來的麻煩，還得由誰去解決。

Level. 9　Ready? Go!

歲¹	二	三			見⁶			八
	花		四²	出		杬		不
	生³		學		行			
	節				⁴	必		親
	三不⁵		聞	五				
				人			七	
一封⁶		賜			⁷	人		世
				命				
	羯				凡⁸		俗	
⁹	學		受					

TIP 提示

一、稱頌別人兄弟優秀。

二、比喻人晚節高尚。

三、不吝惜自己的意見，希望給予指導。

四、獨自學習，無人切磋，則孤陋寡聞。

五、心胸豁達的人，能安於命運。

六、看具體情況靈活辦事。

七、脫離現實生活，不和人們往來。

八、離間。關係疏遠者不參與關係親近者的事。

1、松、竹經冬不凋，梅花耐寒開放。

2、比喻文章的命題和構思獨特新穎，與眾不同。

3、泛指學習同一技藝或同一學問的後生晚輩。

4、不論什麼事一定要親自去做，親自過問。

5、不追求名譽和地位。

6、封贈賜與侯爵之位。

7、指瞭解一個人並研究他所處的時代背景。

8、平凡、普通的桃花和李花。

9、學問不求根本，淺嚐即止，僅懂皮毛。

歲¹	寒²	三	友		見⁶			疏⁸
花		獨²·⁴	出	機	杼			不
晚³	生	後	學		行			間
節		寡		事⁴	必	躬	親	
	不⁵·³	求	聞	達⁵				
	咎		人			避⁷		
封⁶·¹	侯	賜	爵	知⁷	人	論	世	
胡		教		命		離		
羯			凡⁸	桃	俗	李		
末⁹	學	膚	受					

一、封胡羯末：稱頌別人兄弟優秀。亦作「封胡遏末」。

二、寒花晚節：寒花，寒天的花；晚節，晚年的節操。比喻人晚節高尚。

三、不吝賜教：吝，吝惜；賜，賞予；教，教導、教誨。不吝惜自己的意見，希望給予指導。請人指教的客氣話。

四、獨學寡聞：獨學，指自學而無以指導切磋。獨自學習，無人切磋，則孤陋寡聞。形容孤偏鄙陋，見聞不多。

五、達人知命：心胸豁達的人，能安於命運。

六、見機行事：看具體情況靈活辦事。

七、避世離俗：絕俗，與世間隔絕。脫離現實生活，不和人們往來。形容隱居山林，不與世人交往。指消極處世的態度。

八、疏不間親：關係疏遠者不參與關係親近者的事。

1、歲寒三友：松、竹經冬不凋，梅花耐寒開放，因此有「歲寒三友」之稱。

2、獨出機杼：獨，獨特、特別；機杼，織布機和織布梭，引申為織布方法。比喻文章的命題和構思獨特新穎，與眾不同。

3、晚生後學：泛指學習同一技藝或同一學問的後生晚輩。

4、事必躬親：躬親，親自。不論什麼事一定要親自去做，親自過問。形容辦事認真，毫不懈怠。

5、不求聞達：聞，有名望；達，顯達。不追求名譽和地位。

6、封侯賜爵：封贈賜與侯爵之位。比喻給予高位。

7、知人論世：原指瞭解一個人並研究他所處的時代背景。現也指鑑別人物的好壞，議論世事的得失。

8、凡桃俗李：平凡、普通的桃花和李花。比喻庸俗的人或平常的事物。

9、末學膚受：學問不求根本，淺嚐即止，僅懂皮毛。

042

顰¹	二	麼				六 鳥			八
垂			四 2	頭		髮		掃	
	³ 若		星		魚				
	合				4	不		軍	
	三 5 日		月	五					
				河			七		
一 6 曲		移			7			金	
					數				
	逢				8 冰		玉		
9	刀		解						

TIP
提示

一、想方設法奉承討好別人。

二、形容閉目養神或睡覺時的樣子。

三、日影沒有移動。

四、身披星星，頭戴月亮。

五、像恒河裡的沙粒一樣，無法計算。

六、像鳥驚飛，像魚潰散而逃。

七、成色好的赤金，無瑕的美玉。

八、把大量敵軍像掃地似地一陣子掃除掉。

1、皺著眉頭，愁苦或憂傷的表情。

2、頭髮長而散亂。

3、眼睛如星星一樣的明亮。

4、被打得七零八落，不成隊伍。

5、如同太陽剛剛升起，月亮初上弦一般。

6、比喻事先採取措施，才能防止災禍。

7、從沙裡淘出黃金。

8、肌骨如同冰玉一般。

9、劈竹子時，頭上幾節一破開，下面的順著刀口自己就裂開了。

Level. 10 解 答

顰₁	眉二	蹙	額		烏六			橫八	
	垂		披四₂	頭	散	髮		掃	
	目₃	若	朗	星		魚		千	
	合		戴		潰₄	不	成	軍	
	日三₅	升	月	恆五					
	不			河			良七		
曲一₆	突	移	薪	沙₇	裡	淘	金		
意		影		數			美		
逢						冰₈	肌	玉	骨
迎₉	刃	而	解						

一、曲意逢迎：曲意，違背自己的意願去屈從別人；逢迎，迎合。想方設法奉承討好別人。

二、眉垂目合：形容閉目養神或睡覺時的樣子。

三、日不移影：日影沒有移動。形容時間極短。

四、披星戴月：身披星星，頭戴月亮。形容連夜奔波或早出晚歸，十分辛苦。

五、恆河沙數：恆河，南亞的大河。像恆河裡的沙粒一樣，無法計算。形容數量很多。

六、鳥散魚潰：潰，潰散。像鳥驚飛，像魚潰散而逃。形容軍隊因受驚擾而亂紛紛地四下潰散。

七、良金美玉：成色好的赤金，無瑕的美玉。比喻文章十分完美。也比喻人道德品質極好。

八、橫掃千軍：橫掃，掃蕩、掃除。把大量敵軍像掃地似地一陣子掃除掉。

1、顰眉蹙額：皺著眉頭，愁苦或憂傷的表情。

2、披頭散髮：頭髮長而散亂。形容儀容不整。

3、目若朗星：眼睛如星星一樣的明亮。形容人的眼睛有神。

4、潰不成軍：被打得七零八落，不成隊伍。形容慘敗。

5、日升月恆：如同太陽剛剛升起，月亮初上弦一般。比喻事物正當興旺的時候。舊時常用作祝頌語。

6、曲突移薪：比喻事先採取措施，才能防止災禍。

7、沙裡淘金：淘，用水沖洗，濾除雜質。從沙裡淘出黃金。比喻好東西不易得。也比喻做事費力大而收效少。也比喻從大量的材料裡選擇精華。

8、冰肌玉骨：肌骨如同冰玉一般。形容女子肌膚瑩潔光滑。

9、迎刃而解：原意是說，劈竹子時，頭上幾節一破開，下面的順著刀口自己就裂開了。比喻處理事情、解決問題很順利。

Level. 11 Ready? Go!

	條		四貫		
1					
一			2 株		木
驅			粟		七懷
三花		柳	六		
3					
二蜂		水		佩	
4蟻					
精	錦	5 牛	八氣		
	6米	五山			
神	民		如		
7不	之				
	8命	旦			

TIP 提示

一、自願犧牲，先在地下驅趕啃蝕屍骨的螻蟻。

二、指君臣協力，集思廣益。

三、形容五色繽紛、繁盛豔麗的景象。

四、儲存的時間太久，穿錢的繩子都已腐朽，倉庫的存糧也
　　已腐敗變紅。

五、有相當地位的人代表百姓向當權者陳述困難，提出要求。

六、美好山河。

七、懷裡拿著金印，腰間佩帶紫綬。

八、形容氣勢雄壯，直達天際。

1、事理相通，脈絡連貫。

2、枯朽的樹木枝幹。

3、形容明媚的春天景象。

4、像螞蟻、螽斯一般集聚。

5、指神仙般的隱逸生活。

6、東漢馬援堆米成山，以代地形模型，給皇帝分析軍事形
　　勢、進軍計畫，講得十分明瞭。

7、不合情理的請求。

8、形容極短的時間。生命垂危，很快會死去。

填字遊戲解答

	同¹	條	共	貫⁴				
先¹			朽²	株	枯	木		
驅			粟				懷⁷	
螻		花³	紅	柳	綠⁶		黃	
蟻⁴	聚²	蜂	攢		水		佩	
	精	錦			青⁵	牛	紫	氣⁸
	會	聚	米	為⁵	山			勢
	神		民					如
	不⁷	情	之	請				虹
			命⁸	在	旦	夕		

一、先驅螻蟻：自願犧牲，先在地下驅趕啃蝕屍骨的螻蟻。比喻竭誠效命，不惜先死。

二、聚精會神：會，集中。原指君臣協力，集思廣益。後形容精神高度集中。

三、花攢錦聚：形容五色繽紛、繁盛豔麗的景象。

四、貫朽粟紅：儲存的時間太久，穿錢的繩子都已腐朽，倉庫的存糧也已腐敗變紅。形容錢糧很多。

五、為民請命：請命，請示保全生命。泛指有相當地位的人代表百姓向當權者陳述困難，提出要求。

六、綠水青山：泛稱美好山河。

七、懷黃佩紫：懷裡拿著金印，腰間佩帶紫綬。形容身居高官或地位顯貴。亦作「懷金拖紫」、「懷金垂紫」。

八、氣勢如虹：形容氣勢雄壯，直達天際。

1、同條共貫：事理相通，脈絡連貫。

2、朽株枯木：枯朽的樹木枝幹。比喻老弱無用之才。

3、花紅柳綠：形容明媚的春天景象。也形容顏色鮮豔紛繁。

4、蟻聚蜂攢：像螞蟻、螽斯一般集聚。比喻集結者之眾多。

5、青牛紫氣：青牛，神話傳說中仙人所乘的牛。紫氣，祥瑞之氣。青牛紫氣指神仙般的隱逸生活，或指吉祥降臨，運勢轉好。

6、聚米為山：東漢馬援堆米成山，以代地形模型，給皇帝分析軍事形勢、進軍計畫，講得十分明瞭。指形象地陳述軍事形勢，險要的地形。

7、不情之請：情，情理。不合情理的請求。

8、命在旦夕：旦夕，早晚之間，形容極短的時間。生命垂危，很快會死去。

Level. 12 Ready? Go!

火₁ 銀 四
甲₂ 連
二 忘
三₃ 年 六 人 七 虛
所 鎰
一₄ 無 名 天₅ 有 八
金₆ 五 滿 馬
無 園
枯₇ 再 牛
色₈ 愛

TIP 提示

一、指對於人事沒有偏頗及厚薄之分。

二、形容因過度興奮得意而失去常態。

三、形容非常貴重。

四、六十年為一花甲，亦稱一個甲子。

五、整個園子裡一片春天的景色。

六、指人世間極美好的地方。

七、指假設的、不存在的、不真實的事情。

八、把作戰用的牛馬牧放。

1、形容張燈結綵或大放焰火的燦爛夜景。

2、形容富豪顯貴的住宅非常之多。

3、比喻培養人才是長期而艱巨的事。

4、光明正大，理直氣壯。

5、上天所安排的歸宿。

6、金玉財寶滿堂。

7、枯木又恢復了生命力。

8、指靠美貌得寵的人，一旦姿色衰老，就會遭到遺棄。

Level. 12 解答

1火	樹	銀	四花					
			2甲	第	連	雲		
二忘			之			七子		
其		三3百	年	樹	六人	虛		
所		鎰			間	烏		
一4無	以	名	之		5天	命	有	八歸
適		6金	玉	五滿	堂			馬
無				園				放
莫		7枯	枝	再	春			牛
				8色	衰	愛	弛	

一、無適無莫：指對於人事沒有偏頗及厚薄之分。

二、忘其所以：形容因過度興奮得意而失去常態。

三、百鎰之金：鎰，古時的重量單位，大約等於二十兩或二十四兩。百鎰之金形容非常貴重。

四、花甲之年：花甲，舊時用天干和地支相互配合作為紀年，六十年為一花甲，亦稱一個甲子。

花：形容干支名號錯綜參差。指六十歲。

五、滿園春色：比喻欣欣向榮的景象。

六、人間天堂：指人世間極美好的地方。

七、子虛烏有：子虛，並非真實；烏有，哪有。指假設的、不存在的、不真實的事情。

八、歸馬放牛：把作戰用的牛馬牧放。比喻戰爭結束，不再用兵。

1、火樹銀花：火樹，火紅的樹，指樹上掛滿燈彩；銀花，銀白色的花，指燈光雪亮。形容張燈結綵或大放焰火的燦爛夜景。

2、甲第連雲：甲第，原指封侯者的住宅，後泛指貴顯的宅第。連雲，形容高聳入雲。形容宅第的高大。形容富豪顯貴的住宅非常之多。

3、百年樹人：比喻培養人才是長期而艱巨的事。

4、無以名之：光明正大，理直氣壯。亦引申為不遮掩，公開大方的意思。

5、天命有歸：歸，歸宿。上天所安排的歸宿。

6、金玉滿堂：堂，高大的廳堂。金玉財寶滿堂。形容財富極多。也形容學識豐富。

7、枯枝再春：枯木又恢復了生命力。比喻在絕境中重獲生機。

8、色衰愛弛：色，姿色、容顏；弛，鬆懈、衰退。指靠美貌得寵的人，一旦姿色衰老，就會遭到遺棄。指男子喜新厭舊。

Level. 13　Ready? Go!

	²可			人		⁶付		
¹	操		⁴²		復		恩	
	³顧		盼		闕			
	券					⁴臂		⁸指
¹批	³⁵高		⁵雄					
				才				迷
⁶判	雲					⁷兵		
			⁷礙					
						詭		
	⁸夫		自					

TIP
提示

一、形容巧匠能夠移花接木與造化爭妙。

二、比喻成功有把握。

三、原指官居顯位。

四、左看右看，自以為了不起。

五、指菩薩為人說法，義理通達，言辭流利。

六、缺少某些應該有而沒有的。

七、用兵可以運用詭異和詐偽的戰法。

八、針對事物的困難處，提供解決的方向、辦法或途徑。

1、形容頭髮烏黑，肌膚潤澤豔麗或器物光滑明亮。

2、比喻父母養育的恩德。

3、向左右兩邊看。

4、像胳臂指使手指。

5、大發議論，長於說理。

6、比喻相差極為懸殊。

7、阻礙太多，難以實行。

8、本意是說別人好處，而事實上卻正道著了自己。

Level. 13 解答

光¹	可²	鑑	人		付⁶			
	操		顧⁴²	復	之	恩		
	左³	顧	右	盼		闕		
	券		自		如⁴	臂	使	指⁸
批¹	高³⁵	談	雄	辯⁵			點	
紅	步			才			迷	
判⁶	若	雲	泥	無	兵⁷		津	
白	衢	窒⁷	礙	難	行			
					詭			
		夫⁸	子	自	道			

一、批紅判白：形容巧匠能夠移花接木與造化爭妙。

二、可操左券：操，掌握；左券，古代契約分為左右兩聯，雙方各執其一，左券即左聯，常用為索償的憑證。比喻成功有把握。

三、高步雲衢：步，行走；衢，大路；雲衢：雲中大路，比喻顯位。原指官居顯位。後也指科舉登第。

四、顧盼自雄：形容得意忘形的樣子。

五、辯才無礙：礙，滯礙。本是佛教用語，指菩薩為人說法，義理通達，言辭流利，後泛指口才好，能辯論。

六、付之闕如：如，語助辭。付之闕如指缺少某些應該有而沒有的。

七、兵行詭道：兵，用兵；行，使用；詭，欺詐；道，方法。用兵可以運用詭異和詐偽的戰法。

八、指點迷津：針對事物的困難處，提供解決的方向、辦法或途徑。

1、光可鑑人：光，光亮；鑑，照。閃閃的光亮可以照見人影。形容頭髮烏黑，肌膚潤澤豔麗或器物光滑明亮。

2、顧復之恩：比喻父母養育的恩德。

3、左顧右盼：向左右兩邊看。形容人驕傲得意的神情。

4、如臂使指：像胳臂指使手指。比喻指揮如意，得心應手。

5、高談雄辯：大發議論，長於說理。形容能言善辯。

6、判若雲泥：比喻相差極為懸殊。

7、窒礙難行：窒，阻塞不通。阻礙太多，難以實行。

8、夫子自道：指本意是說別人好處，而事實上卻正道著了自己。也用在不好的一面，意思是指摘別人，卻正指摘了自己。

Level. 14 Ready? Go!

	²入		門		⁶		
			⁴²龍		虎		
³超		眾					
		九		⁴犬		交	⁸
¹	³⁵離		⁵散				彩
中	榮						
⁶米		妻	衡	⁷門		金	
棘	貴	⁷華		蓬			
				之			
	⁸圖		匕				

TIP
提示

一、形容人內心險惡。

二、超越平常人而達到聖賢的境界。

三、指因妻子的顯赫地位夫婿也能得到好處。

四、古代傳說，龍生有九子，九子不成龍，各有所好。

五、離開官場閒居或過隱逸的生活。

六、畫老虎不成，卻像狗。

七、偏袒自己所屬門派的學說或理論，對其他門派則有偏見。

八、形容詩文的辭藻十分華麗。

1、佛教認為世界是一切皆空的。

2、龍潛居的深水坑，老虎藏身的巢穴。

3、用念經來使死人脫離苦海。

4、比喻交界線很曲折，像狗牙那樣參差不齊。

5、一家子被迫分離四散。

6、為柴米的需要而結合的夫妻。

7、形容貧困人家的門戶。

8、戰國時，燕太子丹派荊軻獻燕國的地圖，而藏匕首於圖中，以謀刺秦王的故事。

遁₁	入^二	空	門^四		畫^六			
	聖		龍^四₂	潭	虎	穴		
	超₃	度	眾	生		類		
	凡		九		犬₄	牙	交	錯^八
胸^一		妻^三₅	離	子	散^五			彩
中		榮		帶				鏤
柴₆	米	夫	妻		衡		門^七	金
棘		貴		華₇	門	蓬	戶	
							之	
			圖₈	窮	匕	見		

一、胸中柴棘：形容人內心險惡。

二、入聖超凡：凡，指凡人、普通人。超越平常人而達到聖賢的境界。形容學識修養達到了高峰。

三、妻榮夫貴：指因妻子的顯赫地位夫婿也能得到好處。

四、龍生九子：古代傳說，龍生有九子，九子不成龍，各有所好。比喻同胞兄弟品質、愛好各不相同。

五、散帶衡門：離開官場閒居或過隱逸的生活。

六、畫虎類犬：類，像。畫老虎不成，卻像狗。比喻模仿不到家，反而不倫不類。

七、門戶之見：偏袒自己所屬門派的學說或理論，對其他門派則有偏見。

八、錯彩鏤金：形容詩文的辭藻十分華麗。

1、遁入空門：遁，逃遁；空門，指佛教，因佛教認為世界是一切皆空的。指出家。避開塵世而入佛門。

2、龍潭虎穴：龍潛居的深水坑，老虎藏身的巢穴。比喻極險惡的地方。

3、超度眾生：用念經來使死人脫離苦海。也泛指做善事。

4、犬牙交錯：比喻交界線很曲折，像狗牙那樣參差不齊。也比喻情況複雜，雙方有多種因素參差交錯。

5、妻離子散：一家子被迫分離四散。

6、柴米夫妻：為柴米的需要而結合的夫妻。指物質生活條件低微的貧賤夫妻。

7、蓽門蓬戶：蓬戶，用蓬草織製的窗戶。蓽門蓬戶形容貧困人家的門戶。後用以比喻貧困人家。

8、圖窮匕見：戰國時，燕太子丹派荊軻獻燕國的地圖，而藏匕首於圖中，以謀刺秦王的故事。後比喻事情發展到最後，形跡敗露，現出真相。

挑戰！

成語填空

智慧王 ？ ☑ ✓

基礎篇

Level. 1　Ready? Go!

1起	三黑		七		2破		力	十二
	得	五3自		自				陳
	二4厭	煩		5力	八上			謝
	足				先		十一	
6各	其	六			7惶		懼	
	奇		8前		後			
一畫					9貌	十心		
四10如	如	下	九奔			壁		
為	流							
11騷	腹		12不		珠			
	面	13浮	瞬					

TIP 提示

一、在地上畫一個圈當做監獄。

二、不值得奇怪。

三、貪心永遠沒有滿足的時候。

四、眼淚流了一臉。

五、自找的煩悶苦惱。

六、指遊樂休息的環境。

七、自己不估量自己的能力。

八、搶著向前，唯恐落後。

九、不停的急速流動。

十、重新來到曾經居住過或遊覽過的地方。

十一、古代天文學中指在某個特定時刻，太陽初昇而月亮未
　　　落如雙璧，眾星排列如串珠的景象。

十二、既憂愁又恐懼的心情。

十三、指生物體不斷用新物質代替舊物質的過程。

1、起得早，睡得晚。

2、破除舊的，建立新的。

3、自以為了不起。

4、不嫌麻煩。

5、河的上流，比喻先進的地位。

6、各人為自己的主人效力。

7、驚惶恐懼而感到十分的害怕。

8、承接前面的，開創後來的。

9、表面看起來彼此關係很密切，實際上心思不一樣。

10、眼淚像雨水似的直往下流。

11、指人的一肚子委屈、不滿的情緒。

12、請對方不要吝惜寶貴的意見，多多指教的客套話。

13、人生虛浮而短暫。

Level. 1 解答

早	起	³貪	黑		⁷不		²破	舊	力	¹²新
		得	⁵³自	高	自	大				陳
		無	尋		量					代
	²⁴不	厭	其	煩	⁵力	⁸爭	上	游		謝
	足		惱			先		¹¹愁		
⁶各	為	其	主	⁶花		⁷恐	惶	悚	懼	
	奇			承	⁸前	啟	後		兼	
¹畫				月			⁹貌	¹⁰合	心	離
地	⁴¹⁰淚	如	雨	下		⁹奔		壁		
為	流					流		連		
¹¹牢	騷	滿	腹		¹²不	吝	珠	玉		
	面		¹³浮	生	瞬	息				

一、畫地為牢：在地上畫一個圈當做監獄。比喻只許在指定的範圍內活動。

二、不足為奇：指某種事物或現象很平常，沒有什麼奇怪的。

三、貪得無厭：厭，滿足。貪心永遠沒有滿足的時候。

四、淚流滿面：眼淚流了一臉。形容極度悲傷。

五、自尋煩惱：自找的煩悶苦惱。指本來不該有煩悶苦惱。

六、花前月下：本指遊樂休息的環境。後指談情說愛的處所。

七、不自量力：量，估量。自己不估量自己的能力。指過高地估計自己的實力。

八、爭先恐後：搶著向前，唯恐落後。

九、奔流不息：不停的急速流動。

十、合璧連珠：古代天文學中指在某個特定時刻，太陽初昇而月亮未落如雙璧，眾星排列如串珠的景象。古人視為吉祥的徵兆。

十一、愁懼兼心：既憂愁又恐懼的心情。

十二、新陳代謝：陳，陳舊的；代，替換；謝，凋謝、衰亡。指生物體不斷用新物質代替舊物質的過程。也指新事物不斷產生發展，代替舊的事物。

1、起早貪黑：起得早，睡得晚。形容辛勤勞動。

2、破舊立新：破除舊的，建立新的。

3、自高自大：自以為了不起。

4、不厭其煩：厭，嫌。不嫌麻煩。

5、力爭上游：上游，河的上流，比喻先進的地位。努力奮鬥，爭取先進再先進。

6、各為其主：各人為自己的主人效力。

7、恐惶悚懼：驚惶恐懼而感到十分的害怕。

8、承前啟後：承，承接；啟，開創。承接前面的，開創後來的。指繼承前人事業，為後人開闢道路。

9、貌合心離：表面看起來彼此關係很密切，實際上心思不一樣。

10、淚如雨下：眼淚像雨水似的直往下流。形容悲痛之極。

11、牢騷滿腹：指人的一肚子委屈、不滿的情緒。

12、不吝珠玉：請對方不要吝惜寶貴的意見，多多指教的客套話。亦作「不吝金玉」。

13、浮生瞬息：人生虛浮而短暫。

Level. 2　Ready? Go!

梁(1)		(三)君				(七)溫	精(2)	(十)	入	(十三)		
			(五)(3)鄉		知	趣		不				
	之	山		知								
(二)(4)遠	近				(八)學	生	舍					
	錯					(十二)大						
高(6)	傲	(六)寸		五	四							
	安(8)	當			撈							
(一)	難			坐(十一) 9	甕							
一	(四)(10)雷	風	(九)									
			兔	山								
百(11)	不		手	拳(12)								
愛(13)	烏											

TIP
提示

一、處死一個人，藉以警戒許多人。

二、指像野獸遠遠跑掉，像鳥兒遠遠飛走。

三、賢者之間的交情，平淡如水，不尚虛華。

四、形容態度堅定，不可動搖。

五、比喻拿別人的長處，補救自己的短處。

六、連一步都難以進行。

七、溫習舊的知識，得到新的理解和體會。

八、形容讀書多，學識豐富。

九、比喻時間過得很快。

十、洋溢著美妙的意趣。

十一、指光是消費而不從事生產，即使有堆積如山的財富，也會耗盡。

十二、在大海裡撈一根針。

十三、魂不在軀體上。

1、躲在梁上的君子，竊賊的代稱。

2、精彩巧妙而出神入化。

3、在異地遇到老朋友或熟人。

4、聯絡距離遠的國家，進攻鄰近的國家。

5、指治學時間不長，見聞淺陋、經驗不足的後生晚輩。

6、心比天高，氣性驕傲。

7、指全國各地，有時也指世界各地。

8、以從容的步行代替乘車。

9、像坐在插著針的氈子上。

10、像雷那樣猛烈，像風那樣快。

11、一百年也碰不到一次。

12、兩手空空。

13、因為愛一個人而連帶愛他屋上的烏鴉。

Level. 2 解答

梁¹	上	君（三）	子	■	溫（七）	■	精²	妙（十）	入	神（十三）
■	子	■	他（五·3）	鄉	故	知	■	趣	■	不
■	之	■	山	■	知	■	■	橫	■	守
遠（二·4）	交	近	攻	■	新⁵	學（八）	小	生	■	舍
走	■	■	錯	■	■	富	■	■	大（十二）	■
心⁶	高	氣	傲	寸（六）	■	五⁷	湖	四	海	■
飛	■	■	安⁸	步	當	車	■	■	撈	■
殺（一）	■	■	■	難	■	■	如⁹	坐（十一）	針	氈
一	雷（四·10）	厲	風	行	■	■	白⁹	吃	■	■
儆	打	■	■	■	■	■	兔	山	■	■
百¹¹	年	不	遇	■	■	赤¹²	手	空	拳	■
做	動	■	愛¹³	屋	及	烏	■	■	■	■

一、殺一儆百：儆，警告。處死一個人，藉以警戒許多人。遠走高飛：指像野獸遠遠跑掉，像鳥兒遠遠飛走。比喻人跑到很遠的地方去。多指擺脫困境去尋找出路。

三、君子之交：賢者之間的交情，平淡如水，不尚虛華。

四、雷打不動：形容態度堅定，不可動搖。也形容嚴格遵守規定，決不變更。

五、他山攻錯：比喻拿別人的長處，補救自己的短處。

六、寸步難行：連一步都難以進行。形容走路困難。也比喻處境艱難。

七、溫故知新：溫，溫習；故，舊的。溫習舊的知識，得到新的理解和體會。也指回憶過去，能更好地認識現在。

八、學富五車：五車，指五車書。形容讀書多，學識豐富。

九、白兔赤烏：白兔，月亮。赤烏，太陽。白兔赤烏比喻時間過得很快。

十、妙趣橫生：橫生，層出不窮地表露。洋溢著美妙的意趣。

十一、坐吃山空：只坐著吃，山也要空。指光是消費而不從事生產，即使有堆積如山的財富，也會耗盡。

十二、大海撈針：在大海裡撈一根針。比喻極難找到。

十三、神不守舍：神魂不在軀體上。喻心神恍惚，無法專一。

1、梁上君子：梁，房梁。躲在梁上的君子。竊賊的代稱。

2、精妙入神：精彩巧妙而出神入化。

3、他鄉故知：故知，熟人。在異地遇到老朋友或熟人。

4、遠交近攻：聯絡距離遠的國家，進攻鄰近的國家。這是戰國時秦國採取的一種外資策略。後也指待人處世的手段。

5、新學小生：指治學時間不長，見聞淺陋、經驗不足的後生晚輩。

6、心高氣傲：態度傲慢，自以為高人一等。

7、五湖四海：指全國各地，有時也指世界各地。現有時也比喻廣泛的團結。

8、安步當車：安，安詳、不慌忙；安步，緩緩步行。以從容的步行代替乘車。

9、如坐針氈：像坐在插著針的氈子上。形容心神不定，坐立不安。

10、雷厲風行：厲，猛烈。像雷那樣猛烈，像風那樣快。比喻執行政策法令嚴厲迅速。也形容辦事聲勢猛烈，行動迅速。

11、百年不遇：一百年也碰不到一次。形容很少見到過或少有的機會。

12、赤手空拳：赤手，空手。兩手空空。比喻沒有任何依靠。

13、愛屋及烏：因為愛一個人而連帶愛他屋上的烏鴉。比喻愛一個人而連帶地關心到與他有關的人或物。

Level. 3　Ready? Go!

一1	壺		月			八2	毛	十一地
雪				3	七奇		勝	物
明4	三秋				異		舉	
	言		五5	吹		動		
	者6		雲					十
	色				7	日	心	
		變8	六	無				
二		四	伸	為		前9	九	古 十二
夫						從	財	
		探10	影					
賊11	賊				12	手	空	

TIP
提示

一、比喻人聰明非凡。

二、殘暴無道，禍國殃民的人。

三、觀察別人的說話或臉色。

四、畏縮窺視的樣子。

五、局勢突然發生了變化。

六、變成像水泡和影子那樣，很快就消失。

七、指稀奇少見的花草。

八、不能一個個地列舉出來。

九、不知如何著手。

十、指人心奸詐、刻薄，沒有古人淳厚。

十一、指國家疆土遼闊，資源豐富。

十二、人和錢財都無著落或都有損失。

1、比喻潔白明淨。

2、不生長草木莊稼的荒地。

3、出奇兵戰勝敵人。

4、人目光敏銳，任何細小的事物都能看得很清楚。

5、風稍一吹，草就搖晃。

6、觀看的人就像行雲一樣密集。

7、形容企盼想念的殷切。

8、沒有常態。

9、指以前的人從來沒有做過的。

10、佛教禪宗借以喻開悟後學，隨機施予方便法門。

11、形容舉動鬼鬼祟祟的樣子。

12、形容大自然的廣闊。

Level. 3 解答

冰¹	壺	秋	月				不²⁸	毛	之	地¹¹
雪					出³	奇⁷	制	勝		大
聰						花	枚			物
明⁴	察³	秋	毫			異	舉			博
	言		風⁵⁵	吹	草	動				
	觀⁶	者	如	雲					人¹⁰	
	色		突				日⁷	盼	心	思
			變	化⁶	無	常⁸			不	
獨²ⁿ		伸⁴ⁿ		為			前⁹	無⁹ⁿ	古	人¹²ⁿ
夫		頭		泡				從		財
民		探¹⁰	竿	影	草			下		兩
賊¹¹	頭	賊	腦				兩¹²	手	空	空

一、冰雪聰明：比喻人聰明非凡。

二、獨夫民賊：殘暴無道，禍國殃民的人。

三、察言觀色：察，詳審。觀察別人的說話或臉色。多指揣摩別人的心意。

四、伸頭探腦：畏縮窺視的樣子。

五、風雲突變：風雲，比喻變幻動盪的局勢。局勢突然發生了變化。

六、化為泡影：變成像水泡和影子那樣，很快就消失。

七、奇花異草：原意是指稀奇少見的花草。也比喻美妙的文章作品等。

八、不勝枚舉：勝，盡；枚，個。不能一個個地列舉出來。形容數量很多。

九、無從下手：不知如何著手。

十、人心不古：古，指古代的社會風尚。舊時指人心奸詐、刻薄，沒有古人淳厚。

十一、地大物博：博，豐富。指國家疆土遼闊，資源豐富。

十二、人財兩空：人和錢財都無著落或都有損失。

1、冰壺秋月：冰壺，盛水的玉壺，比喻潔白。比喻潔白明淨。多指人的品格。

2、不毛之地：不生長草木莊稼的荒地。形容荒涼、貧瘠。

3、出奇制勝：奇，奇兵、奇計；制，制服。出奇兵戰勝敵人。比喻用對方意料不到的方法取得勝利。

4、明察秋毫：明察，看清；秋毫，秋天鳥獸身上新長的細毛。原形容人目光敏銳，任何細小的事物都能看得很清楚。後多形容人能洞察事理。

5、風吹草動：風稍一吹，草就搖晃。比喻微小的變動。

6、觀者如雲：觀看的人就像行雲一樣密集。形容圍看的人非常多。

7、目盼心思：形容企盼想念的殷切。

8、變化無常：無常，沒有常態。指事物經常變化，沒有規律性。

9、前無古人：指以前的人從來沒有做過的。也指空前的。

10、探竿影草：探竿、影草，皆為漁民聚魚而下網撈捕的方法。佛教禪宗借以喻開悟後學，隨機施予方便法門。

11、賊頭賊腦：形容舉動鬼鬼祟祟的樣子。亦作「賊頭鼠腦」。

12、海闊天空：像大海一樣遼闊，像天空一樣無邊無際。形容大自然的廣闊。比喻言談議論等漫無邊際，沒有主題。

Level. 4 Ready? Go!

¹真		大				⁷情		⁹²暖	花		¹⁰月
					³情		暖				
實						鍪				風	
⁴	³為		有		鍪		⁵開		走		
			⁵莫			⁸安		⁺			
⁶師		無			安						
		奇			⁷屈		窮				
				得							
²⁸臣	吐	⁴快	⁶杜		⁹前		盡	¹²暗			
臣							暗				
		¹⁰斬	除								
¹¹心		如			¹²暗		明				

TIP
提示

一、確鑿的憑據。

二、不忠誠的心。

三、在人品學問方面作別人學習的榜樣。

四、比喻做事果斷，能採取堅決有效的措施，很快解決複雜的問題。

五、說不出其中的奧妙。

六、杜絕亂源的開端，去除細微的禍患。

七、沉浸在遊山玩水之中，不以世情為累。

八、自以為做的事情合乎道理，心裡很坦然。

九、春天氣候溫暖，百花盛開，景色優美。

十、山和水都到了盡頭。

十一、形容沒有月亮，風很大的晚上。

十二、離開黑暗，投向光明。

1、真實情況完全弄明白了。

2、春天的花朵，秋天的月亮。

3、泛指人情的變化。

4、將別人的東西拿來作為自己的。

5、指股市當日行情以低價開盤，走勢卻一路攀升，尾盤以高價收住。

6、出兵沒有正當理由。

7、由於理虧而無話可說。

8、心中的事不吐露發洩會感到不暢快。

9、以前的功勞全部丟失。

10、除草時要連根除掉，使草不能再長。

11、心裡亂得像一團亂麻。

12、垂柳濃密，鮮花奪目。

Level. 4 解答

一1真	相	大	白	■	七放	■	九2春	花	秋	十一月
憑	■	■	■	3人	情	冷	暖	■	■	黑
實	■	■	■	丘	■	花	■	■	■	風
4據	三為	己	有	壑	■	5開	低	走	■	高
■	人	■	■	五莫	■	八心	■	■	十山	■
■	6師	出	無	名	■	安	■	■	窮	■
■	表	■	■	奇	■	7理	屈	詞	窮	■
■	■	■	■	妙	■	得	■	■	水	■
二8不	吐	不	四快	■	六杜	■	前	功	盡	十二棄
臣	■	■	刀	■	漸	■	■	■	■	暗
之	■	10斬	草	除	根	■	■	■	■	投
11心	亂	如	麻	■	微	■	12柳	暗	花	明

一、真憑實據：確鑿的憑據。

二、不臣之心：不忠誠的心。

三、為人師表：師表，榜樣、表率。在人品學問方面作別人學習的榜樣。

四、快刀斬麻：比喻做事果斷，能採取堅決有效的措施，很快解決複雜的問題。同「快刀斬亂麻」。

五、莫名其妙：說不出其中的奧妙。指事情很奇怪，說不出道理來。

六、杜漸除微：杜絕亂源的開端，去除細微的禍患。比喻防患於未然。

七、放情丘壑：沉浸在遊山玩水之中，不以世情為累。

八、心安理得：得，適合。自以為做的事情合乎道理，心裡很坦然。

九、春暖花開：春天氣候溫暖，百花盛開，景色優美。比喻遊覽、觀賞的大好時機。

十、山窮水盡：山和水都到了盡頭。比喻無路可走陷入絕境。

十一、月黑風高：形容沒有月亮，風很大的晚上。

十二、棄暗投明：離開黑暗，投向光明。比喻在政治上脫離反動陣營，投向進步方面。

1、真相大白：大白，徹底弄清楚。真實情況完全弄明白了。

2、春花秋月：春天的花朵，秋天的月亮。泛指春秋美景。

3、人情冷暖：人情，指社會上的人情世故；冷，冷淡；暖，親熱。泛指人情的變化。指在別人得勢時就奉承巴結，失勢時就不理不睬。

4、據為己有：將別人的東西拿來作為自己的。

5、開低走高：股票術語。指股市當日行情以低價開盤，走勢卻一路攀升，尾盤以高價收住。

6、師出無名：師，軍隊；名，名義，引申為理由。出兵沒有正當理由。也引申為做某事沒有正當理由。

7、理屈詞窮：屈，短、虧；窮，盡。由於理虧而無話可說。

8、不吐不快：心中的事不吐露發洩會感到不暢快。

9、前功盡棄：功，功勞；盡，完全；棄，丟失。以前的功勞全部丟失。也指以前的努力全部白費。

10、斬草除根：除草時要連根除掉，使草不能再長。比喻除去禍根，以免後患。

11、心亂如麻：心裡亂得像一團亂麻。形容心裡非常煩亂。

12、柳暗花明：垂柳濃密，鮮花奪目。形容柳樹成蔭，繁花似錦的春天景象。也比喻在困難中遇到轉機。

Level. 5　Ready? Go!

一				六1	依		九順			十二
大2		流	三	古		3		洩		通
		羅				推				
疏			人			4中	十一		國	
開5	布	五		八如			眾			
	6正	危								
二聊7	於		春			寡				
私	8世	日	十							
9	寸	四尺	七層	不			十三大			
	化10	烏								
寸11	不	例	可							
博12	眾									

TIP 提示

一、指人志向大而才華不夠。

二、略微表示一下心意。

三、像天空的星星和棋盤上的棋子那樣分佈著。

四、尺有所短，寸有所長。

五、辦事公正，沒有私心。

六、形容犯的罪永遠被人記著。

七、接連不斷地出現，沒有窮盡。

八、像坐在春風中間。

九、順著水流的方向推船。

十、下不為例：下次不可以再這樣做。表示只通融這一次。

十一、敵方人數多，我方人數少。

十二、暗中與外國勾結，進行陰謀活動。

十三、事情有發展前途，很值得做。

1、形容非常順從。

2、形容步子跨得大，走得快。

3、連水都無法流通。

4、同船的人都成了敵人。

5、指以誠心待人，坦白無私。

6、形容嚴肅或拘謹的樣子。

7、比沒有要好一點。

8、指社會風氣一天不如一天。

9、比喻貪心不足，有了小的，又要大的。

10、指全部消失或完全落空。

11、原指夫妻和睦，一步也不離開。

12、從多方面吸取各家的長處。

Level. 5 解答

志¹⁻¹				千⁶⁻¹	依	百	順⁹			裡¹²
大²	步	流	星³	古		水³	洩	不	通	
才		羅	罪			推			外	
疏		棋	人			舟⁴	中	敵¹¹	國	
	開⁵	誠	布	公⁵		如⁸			眾	
	正	襟	危⁶	坐					我	
	聊²⁻⁷	勝	於	無		春			寡	
	表		私		世⁸	風	日	下¹⁰		
得⁹	寸	進	尺⁴	層⁷			不		大¹³	
	心		短	出		化¹⁰	為	烏	有	
		寸	步	不¹¹	離		例		可	
博¹²	采	眾	長	窮					為	

一、志大才疏：疏，粗疏、薄弱。指人志向大而才具不夠。

二、聊表寸心：聊，略微；寸心，微薄的心意。略微表示一下心意。

三、星羅棋布：羅，羅列；布，分佈。像天空的星星和棋盤上的棋子那樣分佈著。形容數量很多，分佈很廣。

四、尺短寸長：尺有所短，寸有所長。比喻人或物各有長處，也各有短處。

五、公正無私：辦事公正，沒有私心。

六、千古罪人：形容犯的罪永遠被人記著。

七、層出不窮：層，重複；窮，盡。接連不斷地出現，沒有窮盡。

八、如坐春風：像坐在春風中間。比喻同品德高尚且有學識的人相處並受到薰陶。

九、順水推舟：順著水流的方向推船。比喻順著某個趨勢或某種方便説話辦事。

十、下不為例：下次不可以再這樣做。表示只通融這一次。

十一、敵眾我寡：敵方人數多，我方人數少。形容雙方對峙，眾寡懸殊。

十二、裡通外國：暗中與外國勾結，進行陰謀活動。

十三、大有可為：事情有發展前途，很值得做。

1、千依百順：形容非常順從。

2、大步流星：形容步子跨得大，走得快。

3、水洩不通：連水都無法流通。比喻防守極為嚴密。亦用以形容擁擠不堪。

4、舟中敵國：同船的人都成了敵人。比喻大家反對，十分孤立。

5、開誠布公：開誠，敞開胸懷，顯示誠意。指以誠心待人，坦白無私。

6、正襟危坐：襟，衣襟；危坐，端正地坐著。整一整衣服，端正地坐著。形容嚴肅或拘謹的樣子。

7、聊勝於無：聊，略微。比沒有要好一點。

8、世風日下：指社會風氣一天不如一天。

9、得寸進尺：得了一寸，還想再進一尺。比喻貪心不足，有了小的，又要大的。

10、化為烏有：烏有，哪有、何有。變得什麼都沒有。指全部消失或完全落空。

11、寸步不離：寸步，形容距離很近。原指夫妻和睦，一步也不離開。現在泛指兩人感情好，總在一起。

12、博採眾長：博采，廣泛搜集採納。從多方面吸取各家的長處。

Level. 6 Ready? Go!

一				六 1 八		威	九		
2 上		下	三			3 雲		霞	
		4 犬		之					
珠						5 物		十 天	
	6 據	力	五		八 推				
		分			及	7 相		咫	
二 8 巧		豪							
		秒		9	多	十 眾			
10	天	四 人	七 微					十 二	
						11 之		急	
		12 手	足						
13 魚		混						燎	

TIP 提示

一、接受父母疼愛的兒女。

二、人工的精巧勝過天然。

三、效勞的謙詞。

四、指動手的人很多。

五、一分一秒也不放過。

六、朋友結為兄弟的關係。

七、卑微渺小得不值得一提。

八、將心比心，設身處地替別人著想。

九、活躍一時，言論行為能影響大局的人物。

十、眾箭所射的靶子。

十一、比喻距離雖近，但很難相見，像是遠在天邊一樣。

十二、心裡急得像火燒一樣。

1、各個方面都很威風。

2、上面的人怎麼做，下面的人就跟著怎麼做。

3、像雲霞升騰聚集起來一樣。

4、願像犬馬那樣為君主奔走效力。

5、各種珍美的寶物。

6、依據道理，竭力維護自己方面的權益、觀點等。

7、彼此的距離很短。

8、達官富豪謀取他人財物的手段。

9、聲勢力量大。

10、哀歎時世的艱難，憐惜人們的痛苦。

11、處理事情，解決問題過於急躁。

12、手掌和腳底長滿厚繭。

13、壞人和好人混在一起。

Level. 6 解答

一掌				六1八	面	威	九風			
2上	行	下	三效	拜			3雲	興	霞	蔚
明		4犬	馬	之	勞		人	華	十一天	寶
珠		馬	交			5物	華	天		寶
	6據	理	力	五爭	八推			涯		
			分	己		7相	去	咫	尺	
二8巧	取	豪	奪	及				尺		
奪		秒		人	多	勢	十眾			
10悲	天	憫	四人	七微			矢	十二心		
工		多	不		11操	之	過	急		
		12手	胼	足	胝		的	火		
13魚	龍	混	雜	道				燎		

一、掌上明珠：比喻接受父母疼愛的兒女，特指女兒。

二、巧奪天工：奪，勝過。人工的精巧勝過天然。形容技藝十分巧妙。

三、效犬馬力：效勞的謙詞。意思是「效犬馬之勞」。

四、人多手雜：指動手的人多。也只人頭雜的場合，東西容易散失或丟失。

五、爭分奪秒：一分一秒也不放過。形容充分利用時間。

六、八拜之交：八拜，原指古代世交子弟謁見長輩的禮節；交，友誼。舊時朋友結為兄弟的關係。

七、微不足道：卑微渺小得不值得一提。

八、推己及人：將心比心，設身處地替別人著想。

九、風雲人物：指活躍一時，言論行為能影響大局的人物。

十、眾矢之的：矢，箭；的，箭靶的中心。眾箭所射的靶子。比喻大家攻擊的對象。

十一、天涯咫尺：咫，古代長度單位，周制八寸，合今市尺六寸二分二厘；咫尺，比喻距離很近。比喻距離雖近，但很難相見，像是遠在天邊一樣。

十二、心急火燎：心裡急得像火燒一樣。形容非常焦急。

1、八面威風：威風，令人敬畏的氣勢。各個方面都很威風。形容神氣足，聲勢盛。

2、上行下效：效，仿效、跟著學。上面的人怎麼做，下面的人就跟著怎麼做。

3、雲興霞蔚：像雲霞升騰聚集起來。形容景物燦爛絢麗。

4、犬馬之勞：願像犬馬那樣為君主奔走效力。表示心甘情願受人驅使，為人效勞。

5、物華天寶：物華，萬物的精華；天寶，天然的寶物。指各種珍美的寶物。

6、據理力爭：依據道理，竭力維護自己方面的權益、觀點等。

7、相去咫尺：彼此的距離很短。

8、巧取豪奪：巧取，欺騙；豪奪，強搶。舊時形容達官富豪謀取他人財物的手段。現指用各種方法謀取財物。

9、人多勢眾：聲勢力量大。

10、悲天憫人：悲天，哀歎時世；憫人，憐惜眾人。指哀歎時世的艱難，憐惜人們的痛苦。

11、操之過急：處理事情，解決問題過於急躁。

12、手胼足胝：手掌和腳底長滿厚繭。形容操勞勤苦。

13、魚龍混雜：比喻壞人和好人混在一起。

Level. 7 Ready? Go!

		四泰				九半[1]		半	十二
城				六謀					出
自			[2]半	倍					
3雨	三時		在					藍[3]	
		引[4]		注	八				
我				無[5]	十一有				
6哺	賢								
			[7]守	七法		無			
二夜[8]	夢	五		群		十後[9]	無	十二	
	10愁		百				寇		
更			隊		有			追	
	[12]感	內							

TIP 提示

一、城裡到處颳風下雨。

二、夜將盡時很安靜。

三、時間或機會不會等待。

四、形容遇到緊急或危難的情況時，仍能沉著鎮定而不驚惶失措。

五、經常發愁和傷感。

六、根據個人的能力策劃事情。

七、一群群人集合在一起。

八、不把國家的法律放在眼裡。

九、形容朝廷急徵暴賦，致使人民生活的困苦。

十、有後人繼承前人的事業。

十一、事先有準備，就可以避免禍患。

十二、青色是從蓼藍裡提煉出來的，但是顏色比蓼藍還深。

十三、不追無路可走的敵人，以免敵人情急反撲，造成自己的損失。

1、農作物的半熟、未熟。

2、指做事得法，因而費力小，收效大。

3、晴雨節候協調和順。

4、吸引人們注意。

5、不止一個，竟然還有配對的。

6、殷勤待士，渴望求取賢才。

7、思想保守，守著老規矩不肯改變。

8、比喻時間拖長了，可能發生不利的變化。

9、以後的禍害沒有個完。

10、憂愁苦悶的心腸好像凝結成了許多的疙瘩。

11、非常感激。

Level. 7 解答

			四泰						九1半	黃	半	十二青
一滿			然		六謀				價			出
城			自		2事	半	功		倍			於
風			若		在				息			3藍
3雨	暘	三時			4引	人	注	八目				
		不						無	獨	十一有	偶	
		我					5無	王		備		
6吐	哺	待	賢					法		無		
				7墨	守	七成						
二8夜	長	夢	五多			群		十9後	患	無	十三窮	
靜			10愁	腸	百	結		繼			寇	
更			善		隊			有			勿	
闌		12銘	感	五	內			人			追	

一、滿城風雨：城裡到處颳風下雨。原形容重陽節前的雨景。後比喻某一事件傳播很廣，到處議論紛紛。

二、夜靜更闌：夜將盡時很安靜。

三、時不我待：時間或機會不會等待。比喻要善於把握時間或機會。

四、泰然自若：形容遇到緊急或危難的情況時，仍能沉著鎮定而不驚惶失措。

五、多愁善感：善，容易。經常發愁和傷感。形容人思想空虛，感情脆弱。

六、謀事在人：謀，謀劃、安排。根據個人的能力策劃事情。

七、成群結隊：成，成為、變成。一群群人集合在一起。

八、目無王法：不把國家的法律放在眼裡。指人不受約束地胡作非為。

九、半價倍息：半價，原價錢的一半。倍息，加倍利息的借貸。半價倍息形容朝廷急徵暴賦，致使人民生活的困苦。

十、後繼有人：繼，繼承。有後人繼承前人的事業。

十一、有備無患：患，禍患、災難。事先有準備，就可以避免禍患。

十二、青出於藍：藍，蓼藍，可以提取靛青染料的植物。青出於藍指青色是從蓼藍裡提煉出來的，但是顏色比蓼藍還深。後用以比喻弟子勝於老師，或後輩優於前輩。

十三、窮寇勿追：不追無路可走的敵人，以免敵人情急反撲，造成自己的損失。也比喻不可逼人太甚。

1、半青半黃：農作物的半熟、未熟。比喻事物未達圓滿、成熟的境界。

2、事半功倍：指做事得法，因而費力小，收效大。

3、雨暘時若：晴雨節候協調和順。

4、引人注目：注目，注視。吸引人們注意。

5、無獨有偶：獨，一個；偶，一雙。不止一個，竟然還有配對的。表示兩事或兩人十分相似。

6、吐哺待賢：殷勤待士，渴望求取賢才。

7、墨守成法：指思想保守，守著老規矩不肯改變。同「墨守成規」。

8、夜長夢多：比喻時間拖長了，可能發生不利的變化。

9、後患無窮：以後的禍害沒有個完。

10、愁腸百結：愁腸，憂愁的心腸。憂愁苦悶的心腸好像凝結成了許多的疙瘩。形容愁緒鬱結，難於排遣。

11、銘感五內：五內，五臟。銘感五內比喻非常感激。

Level. 8　Ready? Go!

		四惺				八樂1		可	
生			六直						
	相		2	歸		好			
死3		足		極		4	仁		德
			拒5	飾	七				
二不6	三一				意7		十揚		
此	一		不8		干		後		
9		五同				九絕10		獨十一	
	奇11		怪					竿	
	於				僅				
江12		才		相13	伯			影	

TIP 提示

一、像喝醉酒和做夢那樣，昏昏沉沉，糊裡糊塗地過日子。

二、表示某種行動的結果令人滿意。

三、形容緊跟著別人後面走。

四、性格、志趣、境遇相同的人互相愛護、支持。

五、一起死亡或一同毀滅。

六、以正直的言論諫諍。

七、意外的無故冒犯。

八、喜歡做善事，樂於拿財物接濟有困難的人。

九、只有一個，再也沒有別的。

十、名聲流傳於後代。

十一、在陽光下把竿子豎起來，立刻就看到影子。

1、快樂到不能撐持的地步。

2、指彼此重新和好。

3、形容不怕死或死得沒有價值。

4、指實行仁義，佈施恩德，多行善事。

5、拒絕勸告，掩飾錯誤。

6、不名一錢指一文錢都沒有。

7、形容自滿自得的樣子。亦作「意氣洋洋」。

8、絲毫沒有關連。

9、行為與志趣相投合。

10、當世無雙，卓然而立。

11、清朝的歸莊和顧炎武，二人相友善又行事奇特，性情怪僻。

12、南朝江淹少有文名，晚年詩文無佳句。

13、春秋時鄭大夫伯有為鄭人所殺，死後變為厲鬼，鄭人常受其鬼魂驚擾而競相走避。

Level. 8 解答

醉			惺				樂	不	可	支
生			惺	直			善			
夢			相	言	歸	於	好			
死	不	足	惜	極			施	仁	布	德
			拒	諫	飾	非				
不	名	一	錢			意	氣	揚	揚	
虛		步				相		名		
此		一		毫	不	相	干	後		
行	合	趨	同				絕	世	獨	立
			歸	奇	顧	怪	無			竿
			於				僅			見
江	郎	才	盡	相	驚	伯	有			影

橫（數字）

1. 樂不可支
2. 言歸於好
3. 死不足惜
4. 施仁布德
5. 拒諫飾非
6. 不名一錢
7. 意氣揚揚
8. 毫不相干
9. 行合趨同
10. 絕世獨立
11. 歸奇顧怪
12. 江郎才盡
13. 相驚伯有

直（國字）

一、醉生夢死
二、不虛此行
三、一步一趨
四、惺惺相惜
五、同歸於盡
六、直言極諫
七、非意相干
八、樂善好施
九、絕無僅有
十、揚名後世
十、立竿見影

一、醉生夢死：像喝醉酒和做夢那樣，昏昏沉沉，糊裡糊塗地過日子。

二、不虛此行：表示某種行動的結果令人滿意。

三、一步一趨：形容緊跟著別人後面走。

四、惺惺相惜：性格、志趣、境遇相同的人互相愛護、同情、支持。

五、同歸於盡：盡，完。一起死亡或一同毀滅。

六、直言極諫：（1）謂以正直的言論諫諍。古時多用於臣下對君主。（2）直言極諫科的省稱。

七、非意相干：干，冒犯。意外的無故冒犯。

八、樂善好施：樂，好、喜歡。喜歡做善事，樂於拿財物接濟有困難的人。

九、絕無僅有：只有一個，再沒有別的。形容非常少有。

十、揚名後世：名聲流傳於後代。

十一、立竿見影：在陽光下把竿子豎起來，立刻就看到影子。比喻立刻見到功效。

1、樂不可支：支，撐住。快樂到不能撐持的地步。形容欣喜到極點。

2、言歸於好：言，句首助詞，無義。指彼此重新和好。

3、死不足惜：足，值得；惜，吝惜或可惜。形容不怕死或死得沒有價值。

4、施仁布德：指實行仁義，佈施恩德，多行善事。亦作「施恩布德」。

5、拒諫飾非：諫，直言規勸；飾，掩飾；非，錯誤。拒絕勸告，掩飾錯誤。

6、不名一錢：名，擁有。不名一錢指一文錢都沒有。亦作「不名一文」、「一錢不名」、「一文不名」。

7、意氣揚揚：形容自滿自得的樣子。亦作「意氣洋洋」。

8、毫不相干：絲毫沒有關連。

9、行合趨同：行為與志趣相投合。

10、絕世獨立：絕世，當代獨一無二。當世無雙，卓然而立。多用來形容不同凡俗的美貌女子。

11、歸奇顧怪：清朝的歸莊和顧炎武。因二人相友善又行事奇特，性情怪僻，時人稱為「歸奇顧怪」。

12、江郎才盡：江郎，指南朝江淹。原指江淹少有文名，晚年詩文無佳句。比喻才情減退。

13、相驚伯有：春秋時鄭大夫伯有為鄭人所殺，死後變為厲鬼，鄭人常受其鬼魂驚擾而競相走避。後比喻因驚疑而自擾。

Level. 9　Ready? Go!

	二龍		脈			八2風		僕	
1			六3文		相				
	鳳				雲				
4	四文	墨		5平	九無			十一	
一								白	
6快	加		七7	天	厚				
			隴		8	十親		故	
漓		五9	高	重					
三虎		厚	蜀			無		十二乳	
10倒	如				11堂		處		
熊		12光	耀					雙	
					13蓋		無		

TIP 提示

一、形容非常痛快。

二、形容山勢的蜿蜒雄壯。

三、背寬厚如虎，腰粗壯如熊。

四、文章一氣呵成，無須修改。

五、指道德高，影響便深遠。

六、泛指文人、文士。

七、已經取得隴右，還想攻取西蜀。

八、微風輕拂，浮雲淡薄。

九、說話做事雖有缺點，但還有可取之處，應予諒解。

十、關係親密，沒有隔閡。

十一、無緣無故。

十二、比喻年輕夫婦十分親密恩愛。

1、山脈的走勢和去向。

2、形容旅途奔波，忙碌勞累。

3、指文人之間互相看不起。

4、故意玩弄文筆。

5、事物或詩文平平常常，沒有吸引人的地方。

6、跑得很快的馬再加上一鞭子，使馬跑得更快。

7、具備的條件特別優越，所處環境特別好。

8、不是親屬，也不是熟人。

9、道德高尚，名望很大。

10、把書或文章倒過來背，背得像流水一樣流暢。

11、居安而不能思危。

12、子孫做了官出了名，使祖先和家族都榮耀。

13、才能、技藝等精練至極，無人可與匹敵。

Level. 9 解答

來¹	龍²	去	脈			風⁸²	塵	僕	僕	
	飛			文⁶³	人	相	輕			
	鳳			人		雲				
	舞⁴	文⁴	弄	墨		平⁵	淡	無⁹	奇	平¹¹
痛¹		不		客			可			白
快⁶	馬	加	鞭		得⁷	天	獨	厚		無
淋		點		隴			非⁸	親¹⁰	非	故
漓		德⁵⁹	高	望	重			密		
	虎³	厚		蜀				無		乳¹²
倒¹⁰	背	如	流				堂¹¹	間	處	燕
	熊		光¹²	宗	耀	祖				雙
	腰						蓋¹³	世	無	雙

一、痛快淋漓：淋漓，心情舒暢。形容非常痛快。

二、龍飛鳳舞：原形容山勢的蜿蜒雄壯，後也形容書法筆勢有力，靈活舒展。

三、虎背熊腰：背寬厚如虎，腰粗壯如熊。形容人身體魁梧健壯。

四、文不加點：點，塗上一點，表示刪去。文章一氣呵成，無須修改。形容文思敏捷，寫作技巧純熟。

五、德厚流光：德，道德、德行；厚，重；流，影響；光，通「廣」。指道德高，影響便深遠。

六、文人墨客：泛指文人、文士。

七、得隴望蜀：隴，指甘肅一帶；蜀，指四川一帶。已經取得隴右，還想攻取西蜀。比喻貪得無厭。

八、風輕雲淡：微風輕拂，浮雲淡薄。形容天氣晴好。同「風輕雲淨」。

九、無可厚非：厚，深重；非，非議、否定。不能過分責備。指說話做事雖有缺點，但還有可取之處，應予諒解。

十、親密無間：間，縫隙。關係親密，沒有隔閡。形容十分親密，沒有任何隔閡。

十一、平白無故：平白，憑空；故，緣故。指無緣無故。

十二、乳燕雙雙：比喻年輕夫婦十分親密恩愛。

1、來龍去脈：比喻一件事的前因後果。

2、風塵僕僕：風塵，指旅行，含有辛苦之意；僕僕，行路勞累的樣子。形容旅途奔波，忙碌勞累。

3、文人相輕：指文人之間互相看不起。

4、舞文弄墨：舞、弄，故意玩弄；文、墨，文筆。故意玩弄文筆。原指曲引法律條文作弊。後常指玩弄文字技巧。

5、平淡無奇：奇，特殊的。指事物或詩文平平常常，沒有吸引人的地方。

6、快馬加鞭：跑得很快的馬再加上一鞭子，使馬跑得更快。比喻快上加快，加速前進。

7、得天獨厚：天，天然、自然；厚，優厚。具備的條件特別優越，所處環境特別好。

8、非親非故：故，老友。不是親屬，也不是熟人。表示彼此沒有什麼關係。

9、德高望重：德，品德；望，聲望。道德高尚，名望很大。

10、倒背如流：背，背誦。把書或文章倒過來背，背得像流水一樣流暢。形容背得非常熟練，記得非常牢。

11、堂間處燕：比喻居安而不能思危。亦作「燕雀處堂」、「燕雀處屋」。

12、光宗耀祖：宗，宗族；祖，祖先。指子孫做了官出了名，使祖先和家族都榮耀。

13、蓋世無雙：才能、技藝等精練至極，無人可與匹敵。

Level. 10 Ready? Go!

1	二無		論			八感2		戴	
			六秋3		人				
	不				用				
4	四打	算		好5	九多			十一	
一								中	
猿6	沙		七7	九		一		定	
			霄		8	十棋			
鳥	五9	立	垂			對		十二	
三含	枯	外					百		
飛10	走				白11	起			
射	爛12	披					爭		
			孤13	難					

TIP 提示

一、比喻受限制而沒有自由。

二、樣樣擅長精通。

三、一種叫蜮的動物，在水中含沙噴射人的影子，使人生病。

四、比喻追根究柢，非問個清楚不可。

五、形容歷時久遠。

六、原指農作物每年的收成總額，到秋天收割後才統一結算。

七、在九重天的外面。

八、憑個人的愛憎或一時的感情衝動處理事情。

九、多餘的，沒有必要的舉動。

十、下棋遇到對手。

十一、迷信的人認為人的一切遭遇都是命運預先決定的，人力無法挽回。

十二、指各種學術流派的自由爭論互相批評。

1、依附實際問題而談，不要放言空論。

2、感激別人的恩惠和好處。

3、以秋草逐漸枯黃比喻人情日漸冷淡衰微。

4、精細的謀劃打算。

5、好事情在實現、成功前，常常會遇到許多波折。

6、比喻將士出征戰死沙場。

7、歸根到底。

8、拿著棋子，不知下哪一著才好。

9、形容文辭氣魄極大。

10、沙土飛揚，石塊滾動。

11、形容在沒有基礎和條件很差的情況下自力更生，艱苦創業。

12、形容文辭華麗。

13、一個巴掌拍不響。

Level. 10 解答

卑₁	無二	高	論			感⁸₂	恩	戴	德
	一		秋⁶₃	草	人	情			
	不		後			用			
	精₄	打四	細	算	好₅	事	多⁹	磨	命十一
檻一		破	帳			此			中
猿₆	鶴	沙	蟲	九⁷₇	九	歸	一		注
籠		鍋		霄		舉₈	棋十	不	定
鳥		海⁵₉	立	雲	垂	逢			
	含三	枯		外		對			百十二
飛₁₀	沙	走	石			白₁₁	手	起	家
	射	爛₁₂	若	披	錦				爭
	影					孤₁₃	掌	難	鳴

一、檻猿籠鳥：檻中猿，籠中鳥。比喻受限制而沒有自由。

二、無一不精：樣樣擅長精通。

三、含沙射影：傳說一種叫蜮的動物，在水中含沙噴射人的影子，使人生病。比喻暗中攻擊或陷害人。

四、打破沙鍋：比喻追根究柢，非問個清楚不可。

五、海枯石爛：海水乾涸、石頭腐爛。形容歷時久遠。比喻堅定的意志永遠不變。

六、秋後算帳：原指農作物每年的收成總額，到秋天收割後才統一結算。後用以喻事情到了一個段落後，再來評斷其是非曲直。

七、九霄雲外：九霄，高空。在九重天的外面。比喻無限遠的地方或遠得無影無蹤。

八、感情用事：憑個人的愛憎或一時的感情衝動處理事情。

九、多此一舉：舉，行動。指多餘的，沒有必要的舉動。

十、棋逢對手：逢，相遇。下棋遇到對手。比喻爭鬥的雙方本領不相上下。

十一、命中註定：迷信的人認為人的一切遭遇都是命運預先決定的，人力無法挽回。

十二、百家爭鳴：指各種學術流派的自由爭論互相批評。也指不同意見的爭論。百家，這種觀點的人或各種學術派別。鳴，發表見解。

1、卑無高論：依附實際問題而談，不要放言空論。後遂指一般見解，沒有什麼特別的地方。

2、感恩戴德：戴，尊奉、推崇。感激別人的恩惠和好處。

3、秋草人情：秋草，秋天的草木。以秋草逐漸枯黃比喻人情日漸冷淡衰微。

4、精打細算：精細的謀劃打算。

5、好事多磨：磨，阻礙、困難。好事情在實現、成功前，常常會遇到許多波折。

6、猿鶴沙蟲：比喻將士出征戰死沙場。亦作「猿鶴蟲沙」。

7、九九歸一：歸根到底。

8、舉棋不定：拿著棋子，不知下哪一著才好。比喻猶豫不決，拿不定主意。

9、海立雲垂：形容文辭氣魄極大。

10、飛沙走石：沙土飛揚，石塊滾動。形容風勢狂暴。

11、白手起家：白手，空手；起家，創建家業。形容在沒有基礎和條件很差的情況下自力更生，艱苦創業。

12、爛若披錦：形容文辭華麗。

13、孤掌難鳴：一個巴掌拍不響。比喻力量孤單，難以成事。

Level. 11 Ready? Go!

	二1	外	五音					聲	十二	
	不			七		2	聲		實	
		3	笑	方					華	
	發				九4	木				
一焚	三精	六5	劍	深						
	6	蟲	技		7	中	十一	栗		
之	細				熱		義			
8	劍	四舟	演				仁			
			八措	十9	志		十三			
10	盰	勞	11唾	可			傑			
			不	意			靈			

一、焚燒山林以求得賢才。

二、形容擅長射箭，每一箭均能射中目的。

三、精心細緻的雕刻。

四、旅途疲勞困頓。

五、談笑時的容貌和神態。

六、老花招或老手法又重新施展。

七、尚方署特製的皇帝御用的寶劍。

八、來不及動手應付。

九、老百姓所受的災難，像水那樣越來越深，像火那樣越來越熱。

十、志向實現，心滿意足。

十一、指為正義而犧牲生命。

十二、純樸實在而不浮華。

十三、有傑出的人降生或到過，其地也就成了名勝之區。

1、音樂的餘音。

2、名聲與實際均優。

3、泛指見識廣博或有專長的人。

4、園林景色清朗秀麗。

5、比喻結髮之妻。

6、古代漢字的一種字體。

7、偷取爐中烤熟的栗子。

8、比喻固執不知變通。

9、指仁愛而有節操，能為正義犧牲生命的人。

10、宵衣旰食，極為辛苦。

11、動手就可以取得。

Level. 11 解答

弦（二,1）	外	之	音（五）							樸（十二）
不			容		尚（七）		飛（2）	聲	騰	實
虛		貽（3）	笑	大	方					無
發			貌		寶		水（九,4）	木	清	華
焚（一）	精（三）			故（六,5）	劍	情	深			
林	雕（6）	蟲	小	技			火（7）	中	取（十一）	栗
之	細			重			熱		義	
求（8）	劍	刻	舟（四）	演					成	
			車		措（八）		志（十,9）	士	仁	人（十三）
宵（10）	旰	焦	勞	唾（11）	手	可	得			傑
			頓			不		意		地
						及		滿		靈

一、焚林之求：焚燒山林以求得賢才。

二、弦不虛發：形容擅長射箭，每一箭均能射中目的。

三、精雕細刻：精心細緻的雕刻。形容做事仔細用心。多指藝術品的創作。亦作「精雕細鏤」、「精雕細琢」。

四、舟車勞頓：旅途疲勞困頓。

五、音容笑貌：談笑時的容貌和神態。用以懷念故人的聲音容貌和神情。

六、故技重演：老花招或老手法又重新施展。

七、尚方寶劍：尚方署特製的皇帝御用的寶劍。古代天子派大臣處理重大案件時，常賜以尚方寶劍，表示授予全權，可以先斬後奏。現用以比喻來自上級的口頭指示或書面文件。

八、措手不及：措手，著手處理。來不及動手應付。指事出意外，一時無法對付。

九、水深火熱：老百姓所受的災難，像水那樣越來越深，像火那樣越來越熱。比喻人民生活極端痛苦。

十、志得意滿：志向實現，心滿意足。

十一、取義成仁：指為正義而犧牲生命。

十二、樸實無華：純樸實在而不浮華。

十三、人傑地靈：傑，傑出；靈，好。指有傑出的人降生或到過，其地也就成了名勝之區。

1、弦外之音:原指音樂的餘音。比喻言外之意,即在話裡間接透露,而不是明說出來的意思。

2、飛聲騰實:名聲與實際均優。亦作「蜚英騰茂」。

3、貽笑大方:貽笑,讓人笑話;大方,原指懂得大道的人,後泛指見識廣博或有專長的人。指讓內行人笑話。

4、水木清華:水,池水、溪水;木,花木;清,清幽;華,美麗有光彩。指園林景色清朗秀麗。

5、故劍情深:故劍,比喻結髮之妻。結髮夫妻情意濃厚。指不喜新厭舊。

6、雕蟲小技:雕,雕刻;蟲指鳥蟲書,古代漢字的一種字體。比喻小技或微不足道的技能。

7、火中取栗:偷取爐中烤熟的栗子。比喻受人利用,冒險出力卻一無所得。

8、求劍刻舟:比喻固執不知變通。亦作「刻舟求劍」。

9、志士仁人:原指仁愛而有節操,能為正義犧牲生命的人。現在泛指愛國而為革命事業出力的人。

10、宵旰焦勞:宵衣旰食,極為辛苦。比喻為國事憂勞。亦作「宵旰憂勞」。

11、唾手可得:唾手,往手上吐唾沫。動手就可以取得。比喻極容易得到。

Level. 12 Ready? Go!

臨（二,1）	處	（五）					出（十二）
	之	通（七）		白（2）	書		入
一	幾（3）	春			不		
外	報	大（九,4）					
末	背（六,5）	棄					
眾（6）	成	滅（7）	朝（十一）				
	借						
置（8）	事（四）	保					
合	聞（9）	改（十三）					
蒙（10）	鼓	首（八,11）	經	換			
應	步	史					

TIP 提示

一、比喻把主次、輕重的位置弄顛倒了。

二、足球賽時，攻方在對方球門前踢球入門的一腳。

三、聚集一幫人到處惹事，製造糾紛。

四、外合裡應：外面攻打，裡面接應。

五、不以為意，不加理會。

六、在自己城下和敵人決一死戰。

七、把對立雙方中一方的機密暗中告訴另一方。

八、抬起頭邁開大步向前。

九、為了維護正義，對犯罪的親屬不徇私情，使受到應得的懲罰。

十、一天到晚誦讀經史。

十一、早晨不能知道晚上會變成什麼樣子或發生什麼情況。

十二、從出生到死去。

十三、舊的朝代為新的朝代所代替。

1、隨機作妥善的安排處理。

2、指缺乏閱歷經驗的讀書人。

3、經過好幾年。

4、遇到巨大的災難而沒有死掉。

5、違背諾言，不講道義。

6、萬眾一心，像堅固的城牆一樣不可摧毀。

7、先把敵人消滅掉再吃早飯。

8、把自己放在事情之外，毫不關心。

9、早晨聞過，晚上即改正。

10、對於外界或事情的真相一無所知。

11、直至年紀老了還在鑽研經籍，猶言活到老，學到老。

Level. 12 解答

1	2	3	4	5	6	7	8	9	10	11	12
	臨	機	處	置							出
	門			之		通		白	面	書	生
	一		幾	度	春	風					入
	腳			外		報		大	難	不	死
本		聚			背	信	棄	義			
末		眾	志	成	城			滅	此	朝	食
倒		滋			借			親		不	
置	身	事	外		一					保	
			合			昂		朝	聞	夕	改
蒙	在	鼓	裡		白	首	窮	經			朝
			應			闊		暮			換
						步		史			代

橫：臨機處置、白面書生、幾度春風、大難不死、背信棄義、眾志成城、滅此朝食、置身事外、朝聞夕改、蒙在鼓裡、白首窮經

直：臨門一腳、置之度外、通風報信、出生入死、本末倒置、聚眾滋事、背城借一、大義滅親、朝不保夕、裡應外合、昂首闊步、朝經暮史、改朝換代

一、本末倒置：本，樹根；末，樹梢；置，放。比喻把主次、輕重的位置弄顛倒了。

二、臨門一腳：本指足球賽時，攻方在對方球門前踢球入門的一腳。後亦指事情在緊要關頭時，助其成功的力量。

三、聚眾滋事：聚集一幫人到處惹事，製造糾紛。

四、外合裡應：外面攻打，裡面接應。

五、置之度外：不以為意，不加理會。

六、背城借一：背，背向；借，憑藉；一，一戰。在自己城下和敵人決一死戰。多指決定存亡的最後一戰。

七、通風報信：風，風聲。把對立雙方中一方的機密暗中告訴另一方。

八、昂首闊步：昂，仰、高抬。抬起頭邁開大步向前。形容精神抖擻，意氣風發。

九、大義滅親：大義，正義、正道；親，親屬。為了維護正義，對犯罪的親屬不徇私情，使受到應得的懲罰。

十、朝經暮史：經，指舊時奉為經典的書籍；史，指歷史書籍。一天到晚誦讀經史。形容勤奮讀書。

十一、朝不保夕：早晨不能知道晚上會變成什麼樣子或發生什麼情況。形容形勢危急，難以預料。

十二、出生入死：原意是從出生到死去。後形容冒著生命危險，不顧個人安危。

十三、改朝換代：舊的朝代為新的朝代所代替。

1、臨機處置：隨機作妥善的安排處理。

2、白面書生：指缺乏閱歷經驗的讀書人。也指面孔白淨的讀書人。

3、幾度春風：經過好幾年。

4、大難不死：難，災禍。遇到巨大的災難而沒有死掉。形容幸運地脫險。

5、背信棄義：背，違背；信，信用；棄，扔掉；義，道義。違背諾言，不講道義。

6、眾志成城：萬眾一心，像堅固的城牆一樣不可摧毀。比喻團結一致，力量無比強大。

7、滅此朝食：朝食，吃早飯。讓我先把敵人消滅掉再吃早飯。形容急於消滅敵人的心情和必勝的信心。

8、置身事外：身，自身。把自己放在事情之外，毫不關心。

9、朝聞夕改：早晨聞過，晚上即改正。形容改正錯誤之迅速。

10、蒙在鼓裡：對於外界或事情的真相一無所知。

11、白首窮經：直至年紀老了還在鑽研經籍，猶言活到老，學到老。

	二		耳			1 簾		八 政				
2	言		耳				3	情		理		
					六 貴	4		人				
5 譁		四 如					6	風	十	雨		
					知				枝			
一		7 一		五 傾			8	途		路		
9 南		北				七			節			
					大	10		干				
11 北	三	稱							九			
	薄				12	戚		牛				
13	纖		度				14	無		境		

提示

一、指走過南方北方不少地方。

二、説話坦率，毫無顧忌。

三、形容長得纖瘦美麗。

四、好像自同一個車轍。

五、雨大得像裡的水直往下倒。

六、以知心交心為貴。

七、古代武舞時所使用的兵器。

八、政事通達，人心和順。形容國家穩定，人民安樂。

九、比喻技藝純熟高超。

十、策末的環節。

1、指太后臨朝管理國家政事。

2、正直的勸告聽起來不順耳，但有利於改正缺點錯誤。

3、指說話、做事很講道理。

4、無心富貴，被迫出仕。

5、事件重大，諱而不言。

6、比喻方式和緩，不粗暴。

7、初次見面就十分愛慕。

8、形容到了無路可走的地步。

9、想往南而車子卻向北行。

10、大規模地進行戰爭。

11、古代君主面南而坐，臣子拜見天子則面北。

12、春秋衛人甯戚在車下餵牛時，悲戚地望著桓公擊牛角唱歌，桓公聽了驚嘆他是位奇人，命人載回而重用他為相。

13、形容身材適宜，胖瘦恰到好處。

14、永無休止的時候。

Level. 13 解 答

	二直		耳			垂	簾	聽	八政		
2忠	言	逆	耳				3通	情	達	理	
	不				富	六貴	逼	人			
	5譯	莫	四如	深		在		6和	風	十細	雨
		出			知			枝			
一走		7一	見	五傾	心		8窮	途	末	路	
9南	轅	北	轍	盆	七朱			節			
闖			10大	動	干	戈					
11北	三面	稱	臣	雨	玉		九目				
薄		12甯	戚	飯	牛						
腰				全							
13穰	纖	合	度		14漫	無	止	境			

一、走南闖北：指走過南方北方不少地方。也泛指闖蕩。

二、直言不諱：諱，避忌、隱諱。說話坦率，毫無顧忌。

三、面薄腰纖：形容長得纖瘦美麗。

四、如出一轍：轍，車輪碾軋的痕跡。好像自同一個車轍。
　　比喻兩件事情非常相似。

五、傾盆大雨：雨大得像裡的水直往下倒。形容雨大勢急。

六、貴在知心：以知心交心為貴，指朋友之間心心相印。

七、朱干玉戚：朱干，紅色的盾牌。玉戚，玉飾的大斧。朱
　　干玉戚本指古代武舞時所使用的兵器，後用以指儀仗。

八、政通人和：政事通達，人心和順。形容國家穩定，人民
　　安樂。

九、目牛無全：比喻技藝純熟高超。

十、細枝末節：末節，小事情、小節。細小的樹枝，策末的
　　環節。比喻事情或問題的細小而無關緊要的部分。

1、垂簾聽政：垂簾，太后或皇后臨朝聽政，殿上用簾子遮
　　隔。聽，治理。指太后臨朝管理國家政事。

2、忠言逆耳：逆耳，不順耳。正直的勸告聽起來不順耳，
　　但有利於改正缺點錯誤。

3、通情達理：指說話、做事很講道理。

4、富貴逼人：無心富貴，被迫出仕。也指因有財勢，人來
　　靠攏。

5、諱莫如深：諱，隱諱；深，事件重大。原意為事件重大，諱而不言。後指把事情隱瞞得很緊。

6、和風細雨：和風，指春天的風。溫和的風，細小的雨。比喻方式和緩，不粗暴。

7、一見傾心：傾心，愛慕。初次見面就十分愛慕。

8、窮途末路：窮途，處境困窘。形容到了無路可走的地步。

9、南轅北轍：想往南而車子卻向北行。比喻行動和目的正好相反。

10、大動干戈：干戈，古代的兩種武器。大規模地進行戰爭。比喻大張聲勢地行事。

11、北面稱臣：古代君主面南而坐，臣子拜見天子則面北，故臣服於人稱為「北面稱臣」。

12、甯戚飯牛：春秋衛人甯戚因無法向齊桓公求取祿位，於是做商旅，駕車至齊國，傍晚在城外休憩，遇上桓公在郊外迎接賓客，甯戚在車下餵牛時，悲戚地望著桓公擊牛角唱歌，桓公聽了撫著僕從的手，驚嘆他是位奇人，命人載回而重用他為相。後泛指自我推薦而獲重用。亦作「甯戚扣角」。

13、穠纖合度：形容身材適宜，胖瘦恰到好處。

14、漫無止境：永無休止的時候。

Level. 14 Ready? Go!

	二			￼	多		八大		
2	房		燭			3	爾		婚
				4	六髮		賓		
	寶5	四空				6	如	十	集
					心			霓	
一		來7	五方			8	仲		間
甘9		下			七			望	
				10 未	萬				
弱11	三	禁				九			
	速			12	急	壞			
13	客		主			14	崩		析

一、不甘心表示自己比別人差。

二、俗指筆、墨、紙、硯。

三、指沒有邀請突然而來的客人。

四、有了洞穴才會有風進來。

五、事物正在發展，尚未達到止境。

六、年紀雖老，但智計深長。

七、形容事情緊急到了極點。

八、以豐盛的酒食宴請客人。

九、古代制禮，把它當做社會道德、行為的規範。

十、比喻殷切的盼望。

1、比喻根基深厚或附益的人愈多，成就也就愈大。

2、形容結婚的景象。

3、形容新婚甜蜜的生活。

4、陶侃之母為招待賓客而截髮變賣，換取米糧的故事。

5、走進到處是寶物的山裡，卻空手出來。

6、形容來賓人數眾多，像密集的雲。

7、將來的日子還長著呢。

8、才能相當，不相上下。

9、表示真心佩服，自認不如。

10、萬分之一都不知道。

11、形容身體嬌弱，連風吹都經受不起。

12、上氣不接下氣，狼狽不堪。

13、客人反過來成為主人。

14、崩塌解體，四分五裂。

	二文				1泥	多	佛	八大			
2洞	房	花	燭				3宴	爾	新	婚	
	四				4截	六髮	留	賓			
	寶	山	四空	回		短		6客	如	十雲	集
			穴			心				霓	
一不			7來	日	五方	長		8伯	仲	之	間
9甘	敗	下	風		興	七十				望	
示				10未	知	萬	一				
11弱	三不	禁	風	艾		火		九禮			
	速				12氣	急	敗	壞			
	之							樂			
13反	客	為	主				14分	崩	離	析	

一、不甘示弱：示，顯示、表現。不甘心表示自己比別人差。表示要較量一下，比個高低。

二、文房四寶：俗指筆、墨、紙、硯。

三、不速之客：速，邀請。指沒有邀請突然而來的客人。

四、空穴來風：穴，孔、洞；來，招致。有了洞穴才進風。比喻消息和謠言的傳播不是完全沒有原因的。也比喻流言乘機會傳開來。

五、方興未艾：方，正在；興，興起；艾，停止。事物正在發展，尚未達到止境。

六、髮短心長：年紀雖老，但智計深長。亦作「心長髮短」。

七、十萬火急：形容事情緊急到了極點。

八、大宴賓客：以豐盛的酒食宴請客人。

九、禮壞樂崩：古代制禮，把它當做社會道德、行為的規範；把制樂人微言輕教化的規範。形容社會綱紀紊亂，騷動不寧的時代。

十、雲霓之望：比喻殷切的盼望。

1、泥多佛大：比喻根基深厚或附益的人愈多，成就也就愈大。

2、洞房花燭：形容結婚的景象。

3、宴爾新婚：形容新婚甜蜜的生活。後亦用以祝賀他人新婚的頌辭。亦作「新婚燕爾」、「燕爾新婚」。

4、截髮留賓：陶侃之母為招待賓客而截髮變賣，換取米糧的故事。後比喻女性待客十分誠摯。

5、寶山空回：走進到處是寶物的山裡，卻空手出來。比喻根據條件，本來應該有豐富的收穫，卻一無所得。

6、客如雲集：形容來賓人數眾多，像密集的雲。

7、來日方長：來日，未來的日子；方，正。將來的日子還長著呢。表示事有可為或將來還有機會。

8、伯仲之間：才能相當，不相上下。

9、甘拜下風：表示真心佩服，自認不如。

10、未知萬一：萬分之一都不知道。形容學識膚淺。

11、弱不禁風：禁，承受。形容身體嬌弱，連風吹都經受不起。

12、氣急敗壞：上氣不接下氣，狼狽不堪。形容十分慌張或惱怒。

13、反客為主：客人反過來成為主人。比喻變被動為主動。

14、分崩離析：崩，倒塌；析，分開。崩塌解體，四分五裂。形容國家或集團分裂瓦解。

Level. 15 Ready? Go!

					九1 紙		談	
壞	四秉		2 人	七 志				
3	極	妙		困	4 情	十一交		
鄉	執							
		5 末	六 倒			言	十三負	
三		沛			6 根	蒂		
7 從	如		十古			不		
		8 離	八叛					
二9 出	五裁		天	10 熱	十二盈			
開	神							
	11 留	地		12 嘉	帽			
面	定							

一、偏僻荒涼的地方。

二、淩煙閣裡的功臣畫像本已褪色，經曹將軍重畫之後才顯
　　得有生氣。

三、災禍從口裡產生出來。

四、掌握住要點與根本。

五、心裡煩躁，精神不安。

六、由於災荒或戰亂而流轉離散。

七、生活貧困，失意頹喪。

八、規劃天地。

九、簡短的信紙無法寫完深長的情意。

十、指待人真誠、熱情。

十一、跟交情淺的人談心裡話。

十二、一株稻穗可以裝滿一車。

十三、憑恃險阻，不肯服罪。

1、在紙面上談論打仗。

2、人的處境困厄，志向也就小了。

3、形容音樂十分精妙、悅耳。

4、指文藝作品中環境的描寫、氣氛的渲染跟人物思想感情的抒發結合得很緊密。

5、主次顛倒。

6、比喻基礎深厚，不容易動搖。

7、形容能迅速地接受別人的好意見。

8、指違反封建統治階級所尊奉的經典和教條。

9、另外有一種構思或設計。

10、形容心情激動得眼眶充滿了淚水。

11、不留一點空餘的地方。

12、晉代孟嘉在宴席上雖被風將帽子吹落，仍顯得灑脫風流。

Level. 15 解 答

一僻					九1紙	上	談	兵	
壞	四秉		2人	七窮	志	短			
3窮	極	要	妙	困	4情	景	十一交	融	
鄉	執			潦	長		淺		
	本	末	六顛	倒		言			十三負
三禍			沛			6根	深	蒂	固
7從	善	如	流		十古				不
口		離	8經	叛	道				服
二9別	出	五心	裁	天		10熱	淚	十二盈	眶
開	神			緯		腸		車	
生	11不	留	餘	地			12孟	嘉	落 帽
面	定							穗	

一、僻壤窮鄉：偏僻荒涼的地方。

二、別開生面：生面，新的面目。原意是凌煙閣裡的功臣畫像本已褪色，經曹將軍重畫之後才顯得有生氣。比喻另外創出一種新的形式或局面。

三、禍從口出：災禍從口裡產生出來。指說話不謹慎容易惹禍。

四、秉要執本：掌握住要點與根本。

五、心神不定：定，安定。心裡煩躁，精神不安。

六、顛沛流離：顛沛，跌倒，比喻窮困、受挫折；流離，浪落。由於災荒或戰亂而流轉離散。

形容生活艱難，四處流浪。

七、窮困潦倒：窮困，貧窮、困難；潦倒，失意。生活貧困，失意頹喪。

八、經天緯地：經、緯，織物的分隔號叫「經」，橫線叫「緯」，比喻規劃。規劃天地。形容人的才能極大，能做非常偉大的事業。

九、紙短情長：簡短的信紙無法寫完深長的情意。形容情意深長。

十、古道熱腸：古道，上古時代的風俗習慣，形容厚道；熱腸，熱心腸。指待人真誠、熱情。

十一、交淺言深：交，交情、友誼。跟交情淺的人談心裡話。

十二、盈車嘉穗：一株稻穗可以裝滿一車。比喻收成豐裕。

十三、負固不服：憑恃險阻，不肯服罪。

1、紙上談兵：在紙面上談論打仗。比喻空談理論，不能解決實際問題。也比喻空談不能成為現實。

2、人窮志短：窮，困厄；短，短小。人的處境困厄，志向也就小了。

3、窮極要妙：形容音樂十分精妙、悅耳。亦作「窮妙其巧」、「窮極其妙」。

4、情景交融：指文藝作品中環境的描寫、氣氛的渲染跟人物思想感情的抒發結合得很緊密。

5、本末顛倒：主次顛倒。比喻不知事情的輕重緩急。

6、根深蒂固：比喻基礎深厚，不容易動搖。

7、從善如流：從，聽從；善，好的、正確的；如流，好像流水向下，形容迅速。形容能迅速地接受別人的好意見。

8、離經叛道：離，背離、不遵守。原指違反封建統治階級所尊奉的經典和教條。現泛指背離占主導地位的理論或學說。

9、別出心裁：別，另外；心裁，心中的設計、籌畫。另有一種構思或設計。指想出的辦法與眾不同。

10、熱淚盈眶：形容心情激動得眼眶充滿了淚水。

11、不留餘地：不留一點空餘的地方。多形容言語、行動沒有留下可迴旋的餘地。

12、孟嘉落帽：晉代孟嘉在宴席上雖被風將帽子吹落，仍顯得灑脫風流。後形容才子名士的瀟灑儒雅、才思敏捷。亦作「落帽孟嘉」。

Level. 16 Ready? Go!

一₁安		四帶			七不		九₂通		不	
			3好		喜					
無₄無		之		合		5易		十一析		
			六一					貳		十三舉
三功						多		寡	6	
	7千		萬		十				治	
名			8	八令		十三昏				
二₉日		五月				10越		十二恭		
西		髮			倒		憚			
	11千		所			12奉		正		
						煩				

一、指人平安沒有疾病。

二、太陽快落山了。

三、功績取得了，名聲也有了。

四、征戰之苦。

五、月光普照大地。

六、本錢小，利潤大。

七、不合時宜。

八、形容極為憤怒，使人頭髮都豎起來了。

九、用不同行業的產品做交換，來代替一行業所不能做的
其他工作。

十、早晨與夜晚的作息時間倒置。

十一、割裂曲解法律條文，隨意加重或減輕應判的罪刑。

十二、不怕麻煩。

十三、從繁雜的事物中，選取重點。

1、有眉有眼。

2、通達脫俗，不受禮法拘束。

3、指不管條件是否許可，一心想做大事立大功。

4、沒有根據的說法。

5、相互交換孩子吃，劈開屍骨當柴燒。

6、頭緒繁多，不得要領。

7、形容數量很多。

8、因貪圖私利而失去理智，把什麼都忘了。

9、每天有成就，每月有進步。

10、廢失禮法，不服從命令。

11、為眾人所指責。

12、使用對方的曆法。

Level. 16 解答

¹安	眉	⁴帶	眼		⁷不		⁹通²	脫	不	拘
然		甲		³好	大	喜	功			
⁴無	稽	之	談		合		⁵易	子	⁺¹析	骸
恙		勞			時		事		律	
				⁶一					貳	⁺³舉
	³功			本			多⁶	端	寡	要
	⁷成	千	上	萬		¹⁰晨				治
	名		⁸利	⁸令	智	³昏				繁
²日⁹	就	⁵月	將	人		¹⁰顛	越	⁺²不	恭	
薄		明		髮		倒		憚		
西		¹¹千	夫	所	指		¹²奉	其	正	朔
山		里						煩		

一、安然無恙：恙，病。原指人平安沒有疾病。現泛指事物平安未遭損害。

二、日薄西山：薄，迫近。太陽快落山了。比喻人已經衰老或事物衰敗腐朽，臨近死亡。

三、功成名就：功，功業。就，達到。功績取得了，名聲也有了。

四、帶甲之勞：征戰之苦。

五、月明千里：月光普照大地。後多用作友人或戀人相隔遙遠，月夜倍增思念的典故。

六、一本萬利：本錢小，利潤大。

七、不大合時：不合時宜。

八、令人髮指：髮指，頭髮豎起來，形容極為憤怒。使人頭髮都豎起來了。形容使人極度憤怒。

九、通功易事：用不同行業的產品做交換，來代替一行業所不能做的其他工作。比喻分工合作，互通有無。

十、晨昏顛倒：早晨與夜晚的作息時間倒置。

十一、析律貳端：割裂曲解法律條文，隨意加重或減輕應判的罪刑。指官吏徇私枉法。

十二、不憚其煩：不怕麻煩。形容非常有耐心。

十三、舉要治繁：從繁雜的事物中，選取重點。

1、安眉帶眼：有眉有眼。比喻具有面目和見識。或作「帶眼安眉」、「安眉待眼」。

2、通脫不拘：通達脫俗，不受禮法拘束。

3、好大喜功：指不管條件是否許可，一心想做大事立大功。多用以形容浮誇的作風。

4、無稽之談：無稽，無法考查。沒有根據的說法。

5、易子析骸：相互交換孩子吃，劈開屍骨當柴燒。後用以形容天災人禍時，絕糧斷炊的慘況。亦作「析骸易子」。

6、多端寡要：頭緒繁多，不得要領。形容人優柔寡斷。

7、成千上萬：形容數量很多。

8、利令智昏：令，使；智，理智；昏，昏亂，神志不清。因貪圖私利而失去理智，把什麼都忘了。

9、日就月將：就，成就；將，進步。每天有成就，每月有進步。形容精進不止。也日積月累。

10、顛越不恭：廢失禮法，不服從命令。

11、千夫所指：為眾人所指責。形容觸犯眾怒。

12、奉其正朔：正朔，正月初一。指使用對方的曆法，即投降。

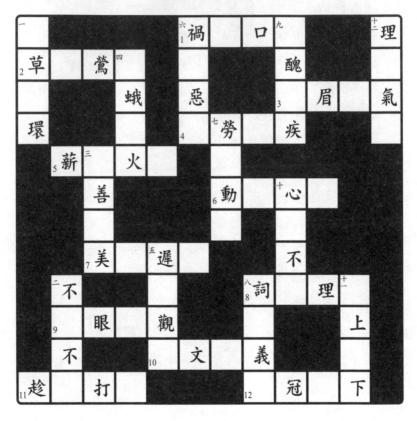

一				六1 禍		口	九		十二 理
2 草		鶯	四				醜		
		蛾		惡		3	眉		氣
環				4	七 勞	疾			
	5 薪	三	火						
		善			6 動	十 心			
		美	五 遲			不			
	二 不				八8 詞		理	十一	
	9	眼		觀				上	
		不			10 文	義			
11 趁		打			12	冠		下	

TIP 提示

一、比喻感恩報德，至死不忘。

二、指溫度不高不低，冷熱適中。

三、極其完善，極其美好。

四、飛蛾撲到火上。

五、指猶豫等待，不作決定。

六、指長期作惡犯罪，罪惡深重。

七、指出動大批軍隊。

八、指言辭嚴厲，道理純正。

九、暴露醜惡。

十、指人用心不忠厚，不正派。

十一、上下一貫；從上到下；從頭到腳。

十二、理由充分，説話氣勢就壯。

1、災禍從口裡產生出來。

2、形容江南暮春的景色。

3、揚起眉頭，吐出怨氣。

4、因長期工作，勞累過度而生了病。

5、柴雖燒盡，火種仍留傳。

6、把心比作琴，撥動了心中的琴弦。

7、有作為的人也將逐漸衰老。

8、言詞嚴正，理由充足。

9、指不參與其事，站在一旁看事情的發展。

10、不瞭解某一詞句的確切涵義，光從字面上去牽強附會，做出不確切的解釋。

11、鐵要趁燒紅的時候打。

12、在李樹下不整帽子，以避免偷李的嫌疑。

Level. 17 解答

				六1禍	從	口	九出		十二理	
一結					稔		醜		直	
2草	長	鶯	四飛		惡		3揚	眉	吐	氣
銜			蛾				3揚	眉	吐	氣
環			撲		4積	七勞	成	疾	壯	
	薪	三盡	火	傳		師				
		善				6動	人	十心	弦	
		盡				眾		術		
		7美	人	五遲	暮			不		
二不			疑			八詞	正	理	十一直	
9冷	眼	旁	觀			嚴			上	
不			10望	文	生	義			直	
11趁	熱	打	鐵			12正	冠	李	下	

一、結草銜環：結草，把草結成繩子，搭救恩人；銜環，嘴裡銜著玉環。舊時比喻感恩報德，至死不忘。

二、不冷不熱：指溫度不高不低，冷熱適中。亦比喻對人態度一般。

三、盡善盡美：極其完善，極其美好。指完美到沒有一點缺點。

四、飛蛾撲火：飛蛾撲到火上，比喻自取滅亡。

五、遲疑觀望：指猶豫等待，不作決定。

六、禍稔惡積：猶言禍盈惡稔。指長期作惡犯罪，罪惡深重。

七、勞師動眾：勞，疲勞、辛苦；師、眾，軍隊；動，出動、動員。原指出動大批軍隊。現指動用很多人力。

八、詞嚴義正：詞，言詞、語言；嚴，嚴謹；義，道理；正，純正。指言辭嚴厲，道理純正。

九、出醜揚疾：暴露醜惡。

十、心術不正：指人用心不忠厚，不正派。

十一、直上直下：（1）上下一貫。（2）從上到下，從頭到腳。（3）形容陡直。

十二、理直氣壯：理直，理由正確、充分；氣壯，氣勢旺盛。理由充分，說話氣勢就壯。

1、禍從口出：災禍從口裡產生出來。指說話不謹慎容易惹禍。

2、草長鶯飛：鶯，黃鸝。形容江南暮春的景色。

3、揚眉吐氣：揚起眉頭，吐出怨氣。形容擺脫了長期受壓狀態後高興痛快的樣子。

4、積勞成疾：積勞，長期勞累過度；疾，病。因長期工作，勞累過度而生了病。

5、薪盡火傳：薪，柴。柴雖燒盡，火種仍留傳。比喻師父傳業於弟子，一代代地傳下去。

6、動人心弦：把心比作琴，撥動了心中的琴弦。形容事物激動人心。

7、美人遲暮：原意是有作為的人也將逐漸衰老。比喻因日趨衰落而感到悲傷怨恨。

8、詞正理直：言詞嚴正，理由充足。

9、冷眼旁觀：冷眼，冷靜或冷漠的眼光。指不參與其事，站在一旁看事情的發展。

10、望文生義：文，文字，指字面；義，意義。不瞭解某一詞句的確切涵義，光從字面上去牽強附會，做出不確切的解釋。

11、趁熱打鐵：鐵要趁燒紅的時候打。比喻要抓緊有利的時機和條件去做。

12、正冠李下：在李樹下不整帽子，以避免偷李的嫌疑。比喻做容易引起懷疑的事。

Level. 18 Ready? Go!

一		千四		六1人		獸	九		
2筆							口		
		令		己		3	法		製
戒			4	七不		一			
5地	三	山					十沒		
	心				萬	6	穿		
7	聲	氣					沒		
	性	五				8詭		多	十一
二		門		八					人
9神		廣			惜				
		吉10		片					士
11化		兒			12毛		放		

TIP
提示

一、扔掉筆去參軍。

二、極其高超的境界。

三、指不顧外界阻力，堅持下去。

四、軍事命令像山一樣不可動搖。

五、指商店倒閉或企業破產停業。

六、別人一次就做好或學會的，自己得做一百次，學一百次。

七、不以萬里為遠。

八、比喻為珍惜自己的名聲，行事十分謹慎。

九、心裡想的和嘴裡說的一樣。

十、做事糊塗，沒有細心安排算計好。

十一、根據各地的具體情況，制定適宜的辦法。

十二、端莊正直的人。

1、面貌雖然是人，但心腸像野獸一樣兇狠。

2、形容筆力雄健，如同有橫掃千軍萬馬的氣勢。

3、指按照一定的方法製作中藥。

4、一百次中無一次失誤。

5、地震發生時大地顫動，山河搖擺。

6、猶如萬箭攢心。

7、強忍氣憤而不出聲。

8、有各式各樣狡猾陰險的壞主意。

9、神奇的法術。

10、比喻殘存的珍貴文物。

11、對於命運的一種風趣說法。

12、傳說晉咸康中，豫州刺史毛寶放生一白龜，後為此白龜所救的故事。

Level. **18** 解 答

一投				六1人	面	獸	九心			
2筆	掃	千	四軍	一			口			
從		令		己		3如	法	炮	製	
戒		如		4百	七不	失	一			
	5地	三動	山	搖		遠		十沒		
		心				萬	6箭	穿	心	
7吞	聲	忍	氣			里		沒		
		性		五關			詭	8計	多	十一端
	二出			門		八愛			人	
	9神	通	廣	大		惜			正	
	入			10吉	光	片	羽		士	
11造	化	小	兒			12毛	寶	放	龜	

一、投筆從戎：從戎，從軍、參軍。扔掉筆去參軍。指文人從軍。

二、出神入化：神、化，指神妙的境域。極其高超的境界。形容文學藝術達到極高的成就。

三、動心忍性：動心，使內心驚動；忍性，使性格堅韌。指不顧外界阻力，堅持下去。

四、軍令如山：軍事命令像山一樣不可動搖。舊時形容軍隊中上級發佈的命令，下級必須執行，不得違抗。

五、關門大吉：指商店倒閉或企業破產停業。

六、人一己百：別人一次就做好或學會的，自己做一百次，學一百次。比喻以百倍的努力趕上別人。

七、不遠萬里：不以萬里為遠。形容不怕路途遙遠。

八、愛惜羽毛：羽毛，比喻人的聲望。比喻為珍惜自己的名聲，行事十分謹慎。

九、心口如一：心裡想的和嘴裡說的一樣。形容誠實直爽。

十、沒心沒計：做事糊塗，沒有細心安排算計好。

十一、端人正士：端莊正直的人。

1、人面獸心：面貌雖然是人，但心腸像野獸一樣兇狠。形容為人兇殘卑鄙。

2、筆掃千軍：形容筆力雄健，如同有橫掃千軍萬馬的氣勢。

3、如法炮製：炮製，用烘、炒等法把藥材製成中藥。本指按照一定的方法製作中藥。現比喻照著現成的樣子做。

4、百不失一：一百次中無一次失誤。表示射箭或打槍命中率高，或做事有充分把握。

5、地動山搖：地震發生時大地顫動，山河搖擺。亦形容聲勢浩大或鬥爭激烈。

6、萬箭穿心：猶萬箭攢心。形容萬分傷痛。

7、吞聲忍氣：強忍氣憤而不出聲。亦作「忍氣吞聲」。

8、詭計多端：有各式各樣狡猾陰險的壞主意。

9、神通廣大：神通，原是佛家語，指神奇的法術。法術廣大無邊。形容本領高超，無所不能。

10、吉光片羽：吉光，古代神話中的神獸名；片羽，一片毛。比喻殘存的珍貴文物。

11、造化小兒：造化，指命運；小兒，小子，輕蔑的稱呼。這是對於命運的一種風趣說法。

12、毛寶放龜：傳說晉咸康中，豫州刺史毛寶戍守邾城。有一軍人，在武昌買得一白龜，漸長遂放生於江中。後邾城失守，渡江者皆溺水。養龜者披鎧持刀，自投於水中，覺身墜一石上，視之，乃是先前放生的白龜正馱己上岸。後比喻施恩獲報。

Level. 19 Ready? Go!

	1郎	五大		2以	十心	
二3然	若		八4抬	手		
山		5公	山			
	四					
一6頂	明	7言	七行			
代			武			
	8智	六雙				
人	三人	往	9才	學	九	十一
10是	曲			嘗	聽	
木	11前	之				
12堅	穿		13止	方		

TIP 提示

一、當代最美的女人。

二、泰山壓在頭上。

三、指人是有思想感情的，容易為外界事物所打動，不同
　　於無生命、無知覺、無感情的樹木石頭。

四、指有豐富敏捷的智力和顯著的才能。

五、某些才智出眾的人不露鋒芒，看來好像愚笨。

六、勇敢地一直向前進。

七、文才與武功同時具備的人才。

八、比喻行為正大光明。

九、略微嘗試一下就停下來。

十、心腸兇狠，手段毒辣。

十一、耳朵同時察聽各方面來的聲音。

1、比喻人無知而又狂妄自大。

2、對事情採取輕率的漫不經心的態度。

3、不以為意，神情如常。

4、懇求人原諒或饒恕的話。

5、比喻堅持不懈地改造自然和堅定不移地進行鬥爭。

6、形容異常聰明。

7、言辭有文采，才能傳播遠方或影響後世。

8、又有智謀，又很勇敢。

9、才學不高，學識不深。

10、正確還是不正確，有理還是無理。

11、前面車子翻倒的教訓。

12、意志堅決，能將石頭穿透。

13、舉動不俗氣，不做作。

挑戰！成語填空 智慧王

Level. 19 解答

1夜	郎	自	五大		2掉	以	輕	十心	
			智					狠	
二3泰	然	自	若		八4高	抬	貴	手	
山		5愚	公	移	山			辣	
壓	四聰				景				
一6絕	頂	聰	明	7言	七文	行	遠		
代			才		武				
佳		8智	六勇	雙	全				
人	三人		往	9才	疏	學	九淺	十一耳	
	10是	非	曲	直			嘗	聽	
	木		11前	車	之	鑑	輒	八	
12心	堅	石	穿			13舉	止	大	方

一、絕代佳人：絕代，當代獨一無二；佳人，美人。當代最美的女人。

二、泰山壓頂：泰山壓在頭上。比喻遭遇到極大的壓力和打擊。

三、人非木石：指人是有思想感情的，容易為外界事物所打動，不同於無生命、無知覺、無感情的樹木石頭。

四、聰明才智：指有豐富敏捷的智力和顯著的才能。

五、大智若愚：某些才智出眾的人不露鋒芒，看來好像愚笨。

六、勇往直前：勇敢地一直向前進。

七、文武全才：文才與武功同時具備的人才。

八、高山景行：高山，比喻道德崇高；景行，大路，比喻行為正大光明。指值得效法的崇高德行。

九、淺嘗輒止：輒，就。略微嘗試一下就停下來。指不深入鑽研。

十、心狠手辣：心腸兇狠，手段毒辣。

十一、耳聽八方：耳朵同時察聽各方面來的聲音。形容人很機警。

1、夜郎自大：夜郎，漢代西南地區的一個小國。比喻人無知而又狂妄自大。

2、掉以輕心：掉，擺動；輕，輕率。對事情採取輕率的漫不經心的態度。

3、泰然自若：不以為意，神情如常。形容在緊急情況下沉著鎮定，不慌不亂。

4、高抬貴手：舊時懇求人原諒或饒恕的話。意思是您一抬手我就過去了。

5、愚公移山：比喻堅持不懈地改造自然和堅定不移地進行鬥爭。

6、絕頂聰明：絕頂，極端。形容異常聰明。

7、言文行遠：言辭有文采，才能傳播遠方或影響後世。

8、智勇雙全：又有智謀，又很勇敢。

9、才疏學淺：疏，淺薄。才學不高，學識不深。

10、是非曲直：正確還是不正確，有理還是無理。

11、前車之鑒：鑒，鏡子，引申為教訓。前面車子翻倒的教訓。比喻先前的失敗，可以作為以後的教訓。

12、心堅石穿：意志堅決，能將石頭穿透。比喻只要意志堅定，事情就能成功。

13、舉止大方：舉動不俗氣，不做作。形容人行為動作不拘束，堂堂正正。

Level. 20 Ready? Go!

		¹	目	⁶親		²鳳	濟	⁺
				經				不
³兵²	血		經			⁴悲	⁸自	收
	可		⁵來	不		得		
		⁴別						
¹⁶告		別		⁷	拿	穩		
成				字				
	⁸逢	⁵開						
統	³謀	光		⁹口		之	⁹	⁺¹
	¹⁰買	覆				貫		糠
	如	¹¹色	內					
¹²風		露				¹³人		目

TIP 提示

一、指言行沒有規矩，不成樣子。

二、沒有什麼可以告知的。

三、形容智謀之士極多。

四、指朋友或親人在長久分別之後再次見面。

五、水波泛出秀色，山上景物明淨。

六、親身經驗過程。

七、兩條道路交叉的地方。

八、無法獲得平靜安寧。

九、比喻學問淵博。

十、形容美好的事物非常多，無法一一收納。

十一、糠粒飛入眼中，使眼睛一時無法睜開。

1、放眼望去，沒有一個親人。

2、形容子有父風，能繼承、發揚先人的事業。

3、比喻輕易得勝。

4、形容極度悲傷而無法承受。

5、人或事物的來歷與經過不清楚。

6、沒有先行道別即離去。

7、比喻很有把握。

8、形容不畏艱險，在前開道。

9、指只知道耳朵進口裡出的一些皮毛之見，而沒有真正的學識。

10、朱買臣貧賤時，其妻因不堪貧窮而求去，及買臣富貴時又求復合，買臣潑水以喻，其妻羞愧而自殺。

11、外表強硬，內心虛弱。

12、和煦吹拂的春風，滋潤大地的雨露。

13、隱藏起來，避免引起別人的注意。

Level. 20 解 答

		舉₁	目	無	親六			鳳₂	毛	濟	美十
					身						不
兵₃	無二	血	刃		經		悲₄	不八	自		勝
	可			來₅	歷	不	明	得			收
	奉		久四					安			
不₆一	告	而	別			十七	拿₇	九	穩		
成			重			字					
體			逢₈	山五	開	路					
統		謀三		光		口₉	耳	之	學九		播十一
		買₁₀	臣	覆	水				貫		糠
		如		色₁₁	屬	內	茬		天		眯
春₁₂	風	雨	露					避₁₃	人	耳	目

一、不成體統：體統，格局、規矩。指言行沒有規矩，不成樣子。

二、無可奉告：沒有什麼可以告知的。

三、謀臣如雨：形容智謀之士極多。

四、久別重逢：指朋友或親人在長久分別之後再次見面。

五、山光水色：水波泛出秀色，山上景物明淨。形容山水景色秀麗。

六、親身經歷：親身經驗過程。

七、十字路口：兩條道路交叉的地方。比喻處在對重大事情需要決定怎樣選擇的境地。

八、不得安穩：無法獲得平靜安寧。

九、學貫天人：比喻學問淵博。

十、美不勝收：形容美好的事物非常多，無法一一收納。

十一、播糠眯目：糠粒飛入眼中，使眼睛一時無法睜開。比喻外物雖然細微，卻能造成大傷害。

1、舉目無親：放眼望去，沒有一個親人。形容人地生疏或孤單無依。亦作「舉眼無親」。

2、鳳毛濟美：形容子有父風，能繼承、發揚先人的事業。多用以稱頌他人的子孫。

3、兵無血刃：比喻輕易得勝。

4、悲不自勝：形容極度悲傷而無法承受。

5、來歷不明：來歷，由來。人或事物的來歷與經過不清楚。

6、不告而別：沒有先行道別即離去。

7、十拿九穩：比喻很有把握。

8、逢山開路：形容不畏艱險，在前開道。

9、口耳之學：指只知道耳朵進口裡出的一些皮毛之見，而沒有真正的學識。

10、買臣覆水：朱買臣貧賤時，其妻因不堪貧窮而求去，及買臣富貴時又求復合，買臣潑水以喻，其妻羞愧而自殺。後比喻離異夫妻很難復合。

11、色厲內荏：色，神色、樣子；厲，兇猛；荏，軟弱。外表強硬，內心虛弱。

12、春風雨露：和煦吹拂的春風，滋潤大地的雨露。比喻君恩普施於下，民生安寧。

13、避人耳目：隱藏起來，避免引起別人的注意。

Level. 21 Ready? Go!

一漏		四返1		還	七			2	十一不		刃
					牛		九金			人	
百3		歸						4		人	
			六5	馬		裘				十三視	
	三			頭							己
	妄6		尊		八		7	十二分			己
			耳8		一						
二災9		五禍						之		十四	
方					終10		十大				膝
		單11		薄							
譚							閣12		高		
		班13		弄					心		

一、有很多漏洞。

二、形容荒誕誇飾的言論。

三、指平白無故受到的災禍或損害。

四、去掉外飾，還其本質。

五、不幸的事接二連三地發生。

六、一個肥胖的腦袋，兩隻大耳朵。

七、比喻不倫不類的東西。

八、丈夫死了不再嫁人，這時舊時束縛婦女的封建禮教。

九、皮袍破了，錢用完了。

十、指使用闊大的刀斧砍殺敵人。

十一、指昏迷過去，失去知覺。

十二、本分之內的事情。

十三、像對待親生子女那樣地愛護。

十四、形容親密地談心裡話。

1、由衰老恢復青春。

2、兵器上沒有沾上血。

3、比喻大勢所趨或眾望所歸。

4、事情完全符合人的心意。

5、騎肥壯的馬，穿輕暖的皮衣。

6、過高地看待自己。

7、規矩老實，守本分，不做違法的事。

8、聽到的、看到的跟以前完全不同，使人感到新鮮。

9、自然的災害和人為的禍患。

10、關係一輩子的大事情，多指婚姻。

11、勢力單薄。

12、瀟灑地邁著大步，隨意地高聲交談。

13、在魯班門前舞弄斧頭。

Level. 21 解答

一漏		四1返	老	還	七童			2兵	十一不	血	刃
洞		璞			牛		九金		省		
3百	川	歸	海		角		盡	4如	人	意	
出		真		六5肥	馬	輕	裘		事		十三視
	三無			頭			敵				如
	安6	自	尊	大		八從		7安	十二分	守	己
	之			耳	8目	一	新		內		出
二9天	災	人	五禍			而			之		
方			不			10終	身	十大	事		十四促
夜		11勢	單	力	薄			刀			膝
譚			行					12闊	步	高	談
					13班	門	弄	斧			心

一、漏洞百出：百，極言其多。有很多漏洞。形容文章、說話或辦事，破綻很多。

二、天方夜譚：形容荒誕誇飾的言論

三、無妄之災：無妄，意想不到的。指平白無故受到的災禍或損害。

四、返璞歸真：去掉外飾，還其本質。比喻回復原來的自然狀態。同「返樸歸真」。

五、禍不單行：禍，災難。指不幸的事接二連三地發生。

六、肥頭大耳：一個肥胖的腦袋，兩隻大耳朵。形容體態肥胖，有時指小孩可愛。

七、童牛角馬：童牛，沒有角的牛；角馬，長角的馬。比喻不倫不類的東西。也比喻違反常理，不可能存在的事物。

八、從一而終：丈夫死了不再嫁人，這時舊時束縛婦女的封建禮教。

九、金盡裘敝：皮袍破了，錢用完了。形容貧困失意的樣子。

十、大刀闊斧：原指使用闊大的刀斧砍殺敵人。後比喻辦事果斷而有魄力。

十一、不省人事：省，知覺。指昏迷過去，失去知覺。也指不懂人情世故。

十二、分內之事：分內，自己、本分。本分之內的事情。指自己應負責任的事情。

十三、視如己出：像對待親生子女那樣地愛護。

十四、促膝談心：促，靠近；促膝，膝碰膝，坐得很近。形容親密地談心裡話。

1、返老還童：由衰老恢復青春。形容老年人充滿了活力。

2、兵不血刃：兵，武器；刃，刀劍等的鋒利部分。兵器上沒有沾上血。形容未經戰鬥就輕易取得了勝利。

3、百川歸海：川，江河。許多江河流入大海。比喻大勢所趨或眾望所歸。也比喻許多分散的事物彙集到一個地方。

4、盡如人意：如，依照、符合。事情完全符合人的心意。

5、肥馬輕裘：騎肥壯的馬，穿輕暖的皮衣。形容闊綽。

6、妄自尊大：形容狂妄自大，不把別人放眼裡。

7、安分守己：分，本分。規矩老實，守本分，不做違法的事。

8、耳目一新：耳目，指見聞。聽到的、看到的跟以前完全不同，使人感到新鮮。

9、天災人禍：自然災害和人為的禍害。亦指罵人是禍胎、害人精的話。

10、終身大事：關係一輩子的大事情，多指婚姻。

11、勢單力薄：勢力單薄。形容力量薄弱，形勢不利。

12、闊步高談：闊步，邁大步。瀟灑地邁著大步，隨意地高聲交談。比喻言行不受束縛。

13、班門弄斧：在魯班門前舞弄斧頭。比喻在行家面前賣弄本領，不自量力。

Level. 22 Ready? Go!

一飛		四1接		洗	七		2全	十一	以
				羹	九紙		挽		歌
騰3		而			4	舞		瀾	歌
			六5	飯	金		瀾	十三心	
	三		飛						
	首6	其		八		7	十二聲	氣	
			8天	人					
二9	命	五從					氣		
我				夢10	十以		十四		
		11	發	霆				代	
尊						12報	投		
			任13		任			僵	

TIP 提示

一、形容駿馬奔騰飛馳。

二、佛家語，稱頌釋迦牟尼最高貴、最偉大。

三、形容人馴順的樣子。

四、指人們前腳跟著後腳，接連不斷地來。

五、指處罰從寬，輕予放過。

六、鳥兒展翅一飛，直衝雲霄。

七、塵做的羹，泥做的飯。

八、對痴人説夢話而痴人信以為真。

九、讓閃光的金紙把人弄迷糊了。

十、不記別人的仇，反而給他好處。

十一、比喻盡力挽回危險的局勢。

十二、同類的事物相互感應。

十三、心情平靜，態度温和。

十四、比喻兄弟互相愛護互相幫助。

1、指設宴款待遠來的客人，以示慰問和歡迎。

2、把全部力量都投入進去。

3、向天空飛升。

4、形容沉迷於聲色歌舞之中。

5、比喻厚厚地報答對自己有恩的人。

6、比喻最先受到攻擊或遭到災難。

7、形容説話和態度卑下恭順的樣子。

8、上天順從人的意願。

9、是命令就服從，不敢有半點違抗。

10、做夢的時候都在追求。

11、比喻大發脾氣，大聲斥責。

12、別人送給我桃兒，我以李子回贈他。

13、不怕吃苦，也不怕抱怨。

Level. 22 解答

飛		接	風	洗	塵			全	力	以	赴
黃		踵			羹		紙		挽		
騰	空	而	起		塗		醉	舞	狂	歌	
達		來		一	飯	千	金		瀾		心
	俯			飛			迷				平
	首	當	其	衝		痴		低	聲	下	氣
	聽			天	從	人	願		應		和
唯	命	是	從			說			氣		
我			輕			夢	寐	以	求		李
獨		大	發	雷	霆			德			代
尊			落					報	李	投	桃
					任	勞	任	怨			僵

一、飛黃騰達：飛黃，傳說中神馬名；騰達，上升，引申為發跡，宦途得意。形容駿馬奔騰飛馳。比喻驟然得志，官職升得很快。

二、唯我獨尊：原為佛家語，稱頌釋迦牟尼最高貴、最偉大。現指認為只有自己最了不起。形容極端自高自大。

三、俯首聽命：聽，服從、順從；命，命令。形容人馴順的樣子。

四、接踵而來：指人們前腳跟著後腳，接連不斷地來。形容來者很多，絡繹不絕。

五、從輕發落：發落，處分、處置。指處罰從寬，輕予放過。

六、一飛衝天：鳥兒展翅一飛，直衝雲霄。比喻平時沒有特殊表現，一下做出了驚人的成績。

七、塵羹塗飯：塗，泥。塵做的羹，泥做的飯。指兒童遊戲。比喻沒有用處的東西。

八、痴人說夢：痴，傻。原指對痴人說夢話而痴人信以為真。比喻憑藉荒唐的想像胡言亂語。

九、紙醉金迷：原意是讓閃光的金紙把人弄迷糊了。形容叫人沉迷的奢侈繁華環境。

十、以德報怨：德，恩惠。怨，仇恨。不記別人的仇，反而給他好處。

十一、力挽狂瀾：挽，挽回；狂瀾，猛烈的大波浪。比喻盡力挽回危險的局勢。

十二、聲應氣求：應，應和、共鳴；求，尋找。同類的事物相互感應。比喻志趣相投的人自然地結合在一起。

十三、心平氣和：心情平靜，態度溫和。指不急躁，不生氣。

十四、李代桃僵：僵，枯死。李樹代替桃樹而死。原比喻兄弟互相愛護互相幫助。後轉用來比喻互相頂替或代人受過。

1、接風洗塵：指設宴款待遠來的客人，以示慰問和歡迎。

2、全力以赴：赴，前往。把全部力量都投入進去。

3、騰空而起：騰空，向天空飛升。向高空升起。

4、醉舞狂歌：形容沉迷於聲色歌舞之中。

5、一飯千金：比喻厚厚地報答對自己有恩的人。

6、首當其衝：當，承當、承受；沖，要衝、交通要道。比喻最先受到攻擊或遭到災難。

7、低聲下氣：形容說話和態度卑下恭順的樣子。

8、天從人願：上天順從人的意願。指事物的發展正合自己的心願。

9、唯命是從：是命令就服從，不敢有半點違抗。

10、夢寐以求：寐，睡著。做夢的時候都在追求。形容迫切地期望著。

11、大發雷霆：霆，極響的雷，比喻震怒。比喻大發脾氣，大聲斥責。

12、報李投桃：意思是他送給我桃兒，我以李子回贈他。比喻友好往來或互相贈送東西。

13、任勞任怨：任，擔當、經受。不怕吃苦，也不怕抱怨。

Level. 23 Ready? Go!

				六		九/1 一		二	十三
一		四 天	2 往		徒				雲
覽	3 手	留			永				
	一	深			4 興	十一	飛		
5 書	二 世						悲		
草		五		八 6 百	歸		思		
7 言	信				思				
人			交						
三 8 人	地	七	9 思	十	十二 益				
	貨								
一		10 分	想	延					
11 如	寶								

TIP
提示

一、形容人閱讀廣博，學識豐富。

二、比喻賢臣、君主。

三、對人對己一律同等看待。比喻待人沒有私心。

四、視天下人為一家，和睦相處。亦指全國統一。

五、威嚴與信用完全淪喪。

六、指人情感深厚、真摯，一旦投入，始終不改。

七、指法官斷獄受賄賂，也難逃法網。

八、各種感觸交織在一起。形容感觸很多，心情複雜。

九、經過一次的勞苦，即能獲得永久的安逸。

十、對事情發生的緣由，發展後果，作再三考慮。

十一、如雲似海的愁思。

十二、指延長壽命，增加歲數。同「延年益壽」。

十三、唐狄仁傑登太行山時，見白雲孤飛，而思起在河陽的
　　　雙親，感到愁悵萬緒，不可言喻。後比喻客居思親。

1、比喻極端清白。亦比喻十分清楚、明白。

2、徒勞：白花力氣。來回白跑。

3、打鬥或懲處時顧及情面，出手保留。

4、指超逸豪放的意興勃發飛揚。

5、指世代讀書的人家。

6、百，表示多。川，江河。本指眾多河川流入大海之中。
　　後亦比喻天下人、事、物雖分雜，終究匯聚於一處。

7、詞藻華美的言辭、文章，內容往往不真實。

8、形容非常淒慘、痛苦，像地獄一般的地方。比喻黑暗惡
　　劣的環境。

9、指集中群眾的智慧，廣泛吸收有益的意見。

10、妄想得到本分以外的好處。

11、形容十分珍愛。

Level. 23 解答

		六一				九1一	清	二	十三白
一博		四天	2往	返	徒	勞			雲
覽	3手	下	留	情		永			孤
群		一		深		4逸	興	十一雲	飛
5書	二香	世	家					悲	
	草		五威		八6百	川	歸	海	
7美	言	不	信		感		思		
人		一	掃		交				
三8人	間	地	7獄	9集	十思	廣	十二益		
己		貨		前	壽				
一		10非	分	之	想	延			
11視	如	珍	寶		後	年			

一、博覽群書：博，廣泛。形容人閱讀廣博，學識豐富。

二、香草美人：比喻賢臣、君主。

三、人己一視：對人對己一律同等看待。比喻待人沒有私心。

四、天下一家：視天下人為一家，和睦相處。亦指全國統一。

五、威信掃地：威嚴與信用完全淪喪。

六、一往情深：指人情感深厚、真摯，一旦投入，始終不改。

七、獄貨非寶：指法官斷獄受賄賂，也難逃法網。

八、百感交集：感：感想；交：同時發生。各種感觸交織在一起。形容感觸很多，心情複雜。

九、一勞永逸：逸，安逸。經過一次的勞苦，即能獲得永久的安逸。

十、思前想後：思：考慮；前：前因；後：後果。對事情發生的緣由，發展後果，作再三考慮。

十一、雲悲海思：如雲似海的愁思。

十二、益壽延年：指延長壽命，增加歲數。同「延年益壽」。

十三、白雲孤飛：唐狄仁傑登太行山時，見白雲孤飛，而思起在河陽的雙親，感到愁悵萬緒，不可言喻。後比喻客居思親。亦作「白雲親舍」、「暮雲親舍」。

1、一清二白：比喻極端清白。亦比喻十分清楚、明白。

2、往返徒勞：徒勞：白花力氣。來回白跑。

3、手下留情：打鬥或懲處時顧及情面，出手保留。

4、逸興雲飛：指超逸豪放的意興勃發飛揚。

5、書香世家：指世代讀書的人家。亦作「書香門第」。

6、百川歸海：百，表示多。川，江河。本指眾多河川流入大海之中。後亦比喻天下人、事、物雖分雜，終究匯聚於一處。

7、美言不信：詞藻華美的言辭、文章，內容往往不真實。

8、人間地獄：形容非常淒慘、痛苦，像地獄一般的地方。比喻黑暗惡劣的環境。

9、集思廣益：集：集中；思：思考，意見；廣：擴大。指集中群眾的智慧，廣泛吸收有益的意見。

10、非分之想：非分：不屬自己分內的。妄想得到本分以外的好處。

11、視如珍寶：形容十分珍愛。

Level. 24 Ready? Go!

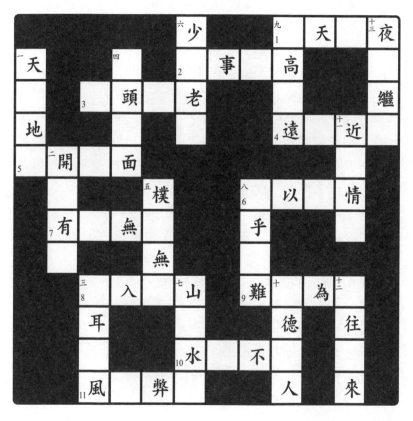

TIP 提示

一、天空地面，遍張羅網。指上下四方設置的包圍圈。比喻對敵人、逃犯等的嚴密包圍。

二、讀書總有好處。

三、比喻把別人的話當做耳邊風。

四、原指婦女出現在大庭廣眾之中。現指公開露面。

五、質樸實在而不浮華。

六、原指人年紀雖輕，卻很老練。現在也指年輕人缺乏朝氣。

七、比喻無路可走陷入絕境。

八、指非常困難。

九、比喻不切實際地追求過高過遠的目標。

十、以良好的德行使百姓歸順、服從統治者。

十一、指遠離家鄉多年，不通音信，一旦返回，離家鄉越近，心情越不平靜，唯恐家鄉發生了什麼不幸的事。用以形容遊子歸鄉時的複雜心情。

十二、繼承前人的事業，開闢未來的道路。

十三、晚上連著白天。形容加緊工作或學習。

1、（1）美好的時節。（2）好時光，好日子。

2、指一個人的歲數已經很大了。

3、夫妻相親相愛，一直到老。

4、過去至現在；長期以來。同「遠年近歲」。

5、比喻採取寬大態度，給人一條出路。

6、指情面上過不去。

7、光有空名，實際上並不是那樣。

8、表示天下太平，不再打仗。

9、難於繼續下去。

10、對於一個地方的氣候條件或飲食習慣不能適應。

11、形容壞事絕跡，社會風氣良好。

Level. 24 解 答

少年事已｜好天良夜
天｜拋｜年事已｜高｜｜以
羅｜白頭偕老｜驚｜｜繼
地｜露｜成｜遠年近日
網｜開一面｜｜｜鄉
卷｜樸｜難以為情｜怯
有名無實｜乎｜｜｜
益｜無｜其
馬入華山｜難以為繼
耳｜窮｜德｜往
東｜水土不服｜開
風清弊絕｜人｜來

（縱橫填字遊戲解答）

一、天羅地網：天羅：張在空中捕鳥的網。天空地面，遍張羅網。指上下四方設置的包圍圈。比喻對敵人、逃犯等的嚴密包圍。

二、開券有益：開卷：打開書本，指讀書；益：好處。讀書總有好處。

三、馬耳東風：比喻把別人的話當做耳邊風。

四、拋頭露面：拋：暴露。露出頭和面孔。原指婦女出現在大庭廣眾之中。現指公開露面。

五、樸實無華：質樸實在而不浮華。

六、少年老成：原指人年紀雖輕，卻很老練。現在也指年輕人缺乏朝氣。

七、山窮水絕：比喻無路可走陷入絕境。同「山窮水盡」。

八、難乎其難：指非常困難。

九、好高騖遠：好：喜歡；騖：追求。比喻不切實際地追求過高過遠的目標。

十、以德服人：以良好的德行使百姓歸順、服從統治者。

十一、近鄉情怯：指遠離家鄉多年，不通音信，一旦返回，離家鄉越近，心情越不平靜，唯恐家鄉發生了什麼不幸的事。用以形容遊子歸鄉時的複雜心情。

十二、繼往開來：繼：繼承；開：開闢。繼承前人的事業，開闢未來的道路。

十三、夜以繼日：晚上連著白天。形容加緊工作或學習。

1、好天良夜：（1）美好的時節。（2）好時光，好日子。

2、年事已高：年事：年紀。指一個人的歲數已經很大了。

3、白頭偕老：白頭：頭髮白；偕：共同。夫妻相親相愛，一直到老。

4、遠年近日：過去至現在；長期以來。同「遠年近歲」。

5、網開一面：把捕禽的網撤去三面，只留一面。比喻採取寬大態度，給人一條出路。

6、難以為情：指情面上過不去。

7、有名無實：光有空名，實際上並不是那樣。

8、馬入華山：表示天下太平，不再打仗。

9、難以為繼：難於繼續下去。

10、水土不服：對於地方的氣候條件或飲食習慣不能適應。

11、風清弊絕：貪污、舞弊的事情沒有了。形容壞事絕跡，社會風氣良好。

Level. 25 Ready? Go!

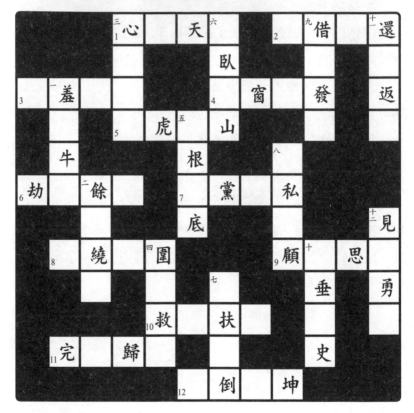

（填字方格）

心　天　借　還
臥
羞　　　窗　發　返
虎　山
牛　根
劫　餘　黨　私
底　　見
繞　圍　顧　思
圍　　垂　勇
救　扶
完　歸　史
倒　坤

TIP 提示

一、指不願處在從屬地位，為人牽制。

二、形容歌聲優美，給人留下難忘的印象。

三、形容極其高興。

四、指襲擊敵人後方的據點以迫使進攻之敵撤退的戰術。

五、歸結到根本上。

六、比喻隱居不仕，生活安閒。

七、從這邊扶起，卻又倒向那邊。比喻顧此失彼。

八、公家和個人雙方的利益都得到照顧。

九、借著某件事情為題目來做文章，以表達自己真正的意見或主張。也指假借某事為由，去做其他的事。

十、把姓名事蹟記載在史書上。形容功業巨大，永垂不朽。

十一、回復到人本來的淳厚、樸實的狀態或本性。

十二、看到正義的事，就勇敢地去做。

1、形容心地高傲或所想超過現實。

2、指借別人東西耍賴不歸還。

3、由於羞愧到了極點，下不了臺而發怒。

4、比喻陰謀已敗露。

5、把老虎放回山去。比喻把壞人放回老巢，留下禍根。

6、經歷災難以後倖存下來的生命。

7、壞人集結在一起，謀求私利，專幹壞事。

8、形容婦女妝飾華麗。也形容富貴人家隨侍的女子眾多。

9、從名稱想到所包含的意義。

10、搶救生命垂危的人，照顧受傷的人。現形容醫務工作者全心全意為人民服務的精神。

11、本指藺相如將和氏璧完好地自秦送回趙國。後比喻把原物完好地歸還本人。

12、比喻本領十分高強。

挑戰！ 成語填空 智慧王

Level. 25 解答

		三1心	比	天	六高		2有	九借	無	十一還
		花			臥			題		淳
3惱	一羞	成	怒			4東	窗	事	發	返
	以	5放	虎	五歸	山			揮		樸
	牛		根				八公			
6劫	後	二餘	生		7結	黨	營	私		
		音		底			兼			十二見
	翠	繞	珠	四圍			9顧	十名	思	義
	8梁		魏		七東			垂		勇
		10救	世	扶	傷			青		為
11完	璧	歸	趙	西				史		
		顛	12倒	乾	坤					

一、羞以牛後：牛後：牛的肛門，比喻從屬的地位。指不願處在從屬地位，為人牽制。

二、餘音繞梁：形容歌聲優美，給人留下難忘的印象。

三、心花怒放：怒放：盛開。心裡高興得像花兒盛開一樣。形容極其高興。

四、圍魏救趙：原指戰國時齊軍用圍攻魏國的方法，迫使魏國撤回攻趙部隊而使趙國得救。後指襲擊敵人後方的據點以迫使進攻之敵撤退的戰術。

五、歸根結底：歸結到根本上。

六、高臥東山：比喻隱居不仕，生活安閒。

七、東扶西倒：從這邊扶起，卻又倒向那邊。比喻顧此失彼。

八、公私兼顧：公家和個人雙方的利益都得到照顧。

九、借題發揮：借著某件事情為題目來做文章，以表達自己真正的意見或主張。也指假借某事為由，去做其他的事。

十、名垂青史：青史：古代在竹簡上記事，因稱史書。把姓名事蹟記載在歷史書籍上。形容功業巨大，永垂不朽。

十一、還淳返樸：回復到人本來的淳厚、樸實的狀態或本性。

十二、見義勇為：看到正義的事，就勇敢地去做。

1、心比天高：形容心地高傲或所想超過現實。

2、有借無還：指借別人東西耍賴不歸還。

3、惱羞成怒：由於羞愧到了極點，下不了臺而發怒。

4、東窗事發：比喻陰謀已敗露。

5、放虎歸山：比喻把壞人放回老巢，留下禍根。

6、劫後餘生：劫：災難；餘生：僥倖保全的生命。經歷災難以後倖存下來的生命。

7、結黨營私：黨：集團；營：謀求。壞人集結在一起，謀求私利，專幹壞事。

8、翠繞珠圍：珠：珍珠；翠：翡翠。形容婦女妝飾華麗。也形容富貴人家隨侍的女子眾多。

9、顧名思義：顧：看；義：意義，含義。從名稱想到所包含的意義。

10、救世扶傷：扶：扶助，照料。搶救生命垂危的人，照顧受傷的人。現形容醫務工作者全心全意為人民服務的精神。

11、完璧歸趙：本指藺相如將和氏璧完好地自秦送回趙國。後比喻把原物完好地歸還本人。

12、顛倒乾坤：比喻本領十分高強。

Level. 26 Ready? Go!

		三 1 不		死	六			2	九 百		十一 一	
						蹦						而
3	一 官		人		4	世		雄				
		5	驚	五	跳							
	相			祖			八					
6 不		二 細		7 腸		肚						
				羊						十二 心		
8	不		四 味			腸	十 腦			意		
				七			冬			意		
		嚼		穿								
10												
11 吹		拔					年					
			12	古		化						

一、指官員之間互相包庇。

二、小的大的都不拋棄。形容包羅一切，沒有選擇。

　三、得不到群眾的支持擁護；得不到眾人的好評。

　四、像吃蠟一樣，沒有一點兒味。形容語言或文章枯燥無味。

　五、古代戰敗投降的儀式。

　六、歡蹦亂跳，活潑、歡樂，生氣勃勃的樣子。

　七、把現在和古代聯繫起來。

　八、比喻器量狹小，只考慮小事，不照顧大局。

　九、為數眾多、威武雄壯的軍隊。

　十、南宋吳地風俗多重冬至而略歲節，冬至時家家互送節物。

十一、踏一步就成功。比喻事情輕而易舉，一下子就成功。

十二、形容心中非常滿意。

1、連生死也不考慮了。形容拼命蠻幹，不顧一切。

2、比喻優點多而缺點少。瑜，玉的光彩；瑕，玉的毛病。

3、指地位高的大官和出身侯門身價顯赫的人。

4、混亂動盪時代中的傑出人物。

5、形容擔心災禍臨頭，恐慌不安。

6、指不注意小節。

7、形容十分惦念，放心不下。

8、形容心裡有事，吃東西也不香。

9、形容不勞而食的人吃得飽飽的，養得胖胖的。

10、緊咬牙齒，竟咬破了牙齦。形容對敵人恨之入骨。

11、比喻垮臺；散夥。

12、拘泥於古代的成規或古人的說法而不知變通。

Level. 26 解答

			不	顧	死	活		瑜	百	瑕	一
			得			蹦			萬		蹴
達	官	貴	人			亂	世	英	雄		而
	官		心	驚	肉	跳			師		就
	相				祖			小			
不	護	細	行		牽	腸	掛	肚			
		大			羊			雞			心
	食	不	知	味				腸	肥	腦	滿
		捐		同		貫			冬		意
				嚼	齒	穿	齦		瘦		足
	吹	燈	拔	蠟		今			年		
					泥	古	不	化			

一、官官相護：指官員之間互相包庇。

二、細大不捐：細：微，小；捐：捨棄。小的大的都不拋棄。形容包羅一切，沒有選擇。

三、不得人心：心：心願，願望。得不到群眾的支持擁護；得不到眾人的好評。

四、味同嚼蠟：像吃蠟一樣，沒有一點兒味。形容語言或文章枯燥無味。

五、肉袒牽羊：牽羊：牽著羊，表示犒勞軍隊。古代戰敗投降的儀式。

六、活蹦亂跳：歡蹦亂跳，活潑、歡樂，生氣勃勃的樣子。

七、貫穿古今：把現在和古代聯繫起來。

八、小肚雞腸：比喻器量狹小，只考慮小事，不照顧大局。

九、百萬雄師：為數眾多、威武雄壯的軍隊。

十、肥冬瘦年：南宋吳地風俗多重冬至而略歲節，冬至時家家互送節物，有「肥冬瘦年」之諺。

十一、一蹴而就：蹴：踏；就：成功。踏一步就成功。比喻事情輕而易舉，一下子就成功。

十二、心滿意足：形容心中非常滿意。

1、不顧死活：顧：顧念，考慮。連生死也不考慮了。形容拼命蠻幹，不顧一切。

2、瑜百瑕一：比喻優點多而缺點少。瑜，玉的光彩；瑕，玉的毛病。

3、達官貴人：達官：大官。指地位高的大官和出身侯門身價顯赫的人。

4、亂世英雄：亂世：動亂的不安定的時代；英雄：才能勇武超過常人的人。混亂動盪時代中的傑出人物。

5、心驚肉跳：形容擔心災禍臨頭，恐慌不安。

6、不護細行：指不注意小節。

7、牽腸掛肚：牽：拉。形容十分惦念，放心不下。

8、食不知味：形容心裡有事，吃東西也不香。

9、腸肥腦滿：腸肥：指身體胖，肚子大；腦滿：指肥頭大耳。形容不勞而食的人吃得飽飽的，養得胖胖的。

10、嚼齒穿齦：齒：牙齒。穿：咬破。齦：牙齦。緊咬牙齒，竟咬破了牙齦。形容對敵人恨之入骨。

11、吹燈拔蠟：比喻垮臺；散夥。

12、泥古不化：泥：拘泥，固執。拘泥於古代的成規或古人的說法而不知變通。

Level. 27 Ready? Go!

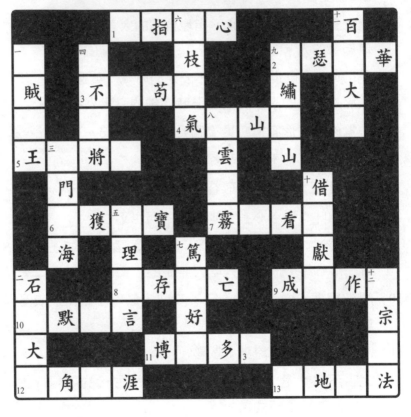

	¹指	⁶		心				⁺¹百	
⁻¹		⁴	枝			⁹²瑟		華	
賊	³不	苟			繡		大		
		氣	⁴ ⁸	山					
⁵王	³將			雲		山			
	門						⁺借		
⁶	獲	⁵寶		⁷霧	看				
	海	理	⁷篤			獻			
⁻²石		⁸存	亡		⁹成		作	⁺²	
¹⁰	默	言	好				宗		
大		¹¹博	多	³				法	
¹²	角	涯				¹³	地		

TIP
提示

一、指作戰要先抓主要敵手。比喻做事要抓住要害。

二、石頭沉到海底。比喻從此沒有消息。

三、侯門像大海那樣深邃。比喻舊時相識的人，後因地位
　　懸殊而疏遠隔絕。
四、比喻下級不服從上級的指揮。
五、最正確的道理，最精闢的言論。
六、比喻同胞兄弟姐妹或情如兄弟的親密關係。
七、認真踏實，愛好學問。
八、原形容道士修煉養氣，不吃五穀，後形容人吸煙。
九、形容壯麗華美的祖國山河。
十、比喻用別人的東西做人情。
十一、指關係到長遠利益的計畫或措施。
十二、封建時代祖先制定的家族法規。

1、十個指頭連著心。表示身體的每個小部分都跟心有不可
　　分的關係。比喻親人跟自身休戚相關。
2、比喻青春時代。
3、不敢隨便地同意。指對人對事抱慎重態度。
4、氣勢可以吞沒山河。形容氣魄很大。
5、泛指封建社會中位尊、祿厚、權重、勢大的貴族。
6、好像得到極珍貴的寶物。形容對所得到的東西珍視喜愛。
7、原形容年老視力差，看東西模糊，後也比喻看事情不真
　　切。
8、名義上還存在，實際上已消亡。
9、佛教語。指修成佛道，成為祖師。比喻獲得傑出成就。
10、不聲不響，很少說話。
11、學識廣博，有多方面的才能。
12、形容極遠的地方，或彼此相隔極遠。
13、正法：執行死刑。在犯罪的當地執行死刑。

Level. 27 解答

		¹十	指	⁶連	心				⁺¹百		
¹擒		⁴兵		枝			⁹²錦	瑟	年	華	
賊	³不	敢	苟	同			繡		大		
擒		由		⁴氣	⁸吞	山	河		計		
⁵王	³侯	將	相		雲		山				
	門				吐		⁺借				
	⁶如	獲	⁵至	寶	⁷霧	裡	看	花			
	海		理		⁷篤		獻				
²石		⁸名	存	實	亡		⁹成	佛	作	⁺²祖	
¹⁰沉	默	寡	言		好					宗	
大			¹¹博	學	多	³才				家	
海	角	天	涯					¹³就	地	正	法

一、擒賊擒王：擒：抓，捉。指作戰要先抓主要敵手。比喻做事要抓住要害。

二、石沉大海：石頭沉到海底。比喻從此沒有消息。

三、侯門如海：侯門：舊指顯貴人家；海：形容深。侯門像大海那樣深邃。比喻舊時相識的人，後因地位懸殊而疏遠隔絕。

四、兵不由將：比喻下級不服從上級的指揮。

五、至理名言：至：最；名：有名聲的。最正確的道理，最精闢的言論。

六、連枝同氣：比喻同胞兄弟姐妹或情如兄弟的親密關係。

七、篤實好學：篤實：踏實，實在。認真踏實，愛好學問。

八、吞雲吐霧：原指道士修煉養氣，不吃五穀，後指人吸煙。

九、錦繡河山：形容壯麗華美的祖國山河。

十、借花獻佛：比喻用別人的東西做人情。

十一、百年大計：大計：長遠的重要的計畫。指關係到長遠利益的計畫或措施。

十二、祖宗家法：封建時代祖先制定的家族法規。

1、十指連心：十個指頭連著心。表示身體的每個小部分都跟心有不可分的關係。比喻親人跟自身休戚相關。

2、錦瑟年華：比喻青春時代。

3、不敢苟同：苟：苟且。不敢隨便地同意。指對人對事抱慎重態度。

4、氣吞山河：氣勢可以吞沒山河。形容氣魄很大。

5、王侯將相：泛指封建社會中位尊、祿厚、權重、勢大的貴族。

6、如獲至寶：至：極，最。好像得到極珍貴的寶物。形容對所得到的東西非常珍視喜愛。

7、霧裡看花：原形容年老視力差，看東西模糊，後也比喻看事情不真切。

8、名存實亡：名義上還存在，實際上已消亡。

9、成佛作祖：指修成佛道，成為祖師。比喻獲得傑出成就。

10、沉默寡言：寡：少。不聲不響，很少說話。

11、博學多才：學識廣博，有多方面的才能。

12、海角天涯：形容極遠的地方，或彼此相隔極遠。

13、就地正法：正法：執行死刑。在犯罪的當地執行死刑。

Level. 28 Ready? Go!

			¹不	⁶鞍						¹¹氣	
¹		⁴		甲			⁹²牛				棟
若	³賓		如				馬		志		
			⁴田	⁸	之						
⁵鴻	³魚				為		勞				
	章										
	⁶信	⁵民		⁷隱		不					
	義	事	⁷善								
²無		師		通		⁹安		立	¹²		
¹⁰	蘿	補	為						若		
無		¹¹出	劃								
¹²	一	萬			¹³	子		絲			

TIP 提示

一、比喻美女的體態輕盈。

二、形容沒有拖累,非常放心。

三、指不顧全篇文章或談話的內容，孤立地取其中的一段或一句的意思。指引用與原意不符。

四、用別人的魚請客。比喻借機培植私人勢力。

五、對事情毫無補益。

六、脫下軍裝，回家種地。指戰士退伍還鄉。

七、善於替自己打算。也指替自己好好地想辦法。

八、父親為兒子隱藏劣跡。

九、指在戰場上建立戰功。現指辛勤工作做出的貢獻。

十、指心滿意得，驕傲自大。

十一、比喻生命垂危。

1、比喻一刻也不停留，毫不間歇。

2、書運輸時牛累得出汗，存放時可堆至屋頂。形容藏書非常多。

3、客人到這裡就像回到自己家裡一樣。形容招待客人熱情周到。

4、比喻兩者相爭，第三者得利。

5、書信斷絕，音訊全無。

6、取得人民的信任。

7、把事情藏在心裡不說。

8、沒有老師的傳授就能通曉。

9、指生活有著落，精神有所寄託。

10、指無法彌補。

11、制定計謀策略。指為人出主意。

12、形容說得不全，遺漏很多。

13、比喻人變好變壞，環境的影響關係很大。

Level. 28 解答

			馬 1	不	解 六	鞍				氣 十一	
翩 一		及 四			甲			汗 九 2	牛	充	棟
若		賓 3	至	如	歸			馬		志	
驚		有			田 4	父 八	之	功		驕	
鴻 5	斷 三	魚	沉			為		勞			
	章					子					
	取 6	信	於 五	民		隱 7	忍	不	發		
	義		事		善 七						
無 二		無 8	師	自	通		安 9	身	立	命 十二	
牽 10	蘿	莫	補	為						若	
無			出 11	謀	劃	策				懸	
掛 12	一	漏	萬					墨 13	子	泣	絲

一、翩若驚鴻：比喻美女的體態輕盈。

二、無牽無掛：形容沒有拖累，非常放心。

三、斷章取義：斷：截斷；章：音樂一曲為一章。指不顧全篇文章或談話的內容，孤立地取其中的一段或一句的意思。指引用與原意不符。

四、及賓有魚：用別人的魚請客。比喻借機培植私人勢力。

五、於事無補：對事情毫無補益。

六、解甲歸田：解：脫下；甲：古代將士打仗時穿的戰服。脫下軍裝，回家種地。指戰士退伍還鄉。

七、善自為謀：善於替自己打算。也指替自己好好地想辦法。

八、父為子隱：父親為兒子隱藏劣跡。

九、汗馬功勞：汗馬：將士騎的馬賓士出汗，比喻征戰勞苦。指在戰場上建立戰功。現指辛勤工作做出的貢獻。

十、氣充志驕：指心滿意得，驕傲自大。

十一、命若懸絲：比喻生命垂危。

1、馬不解鞍：比喻一刻也不停留，毫不間歇。

2、汗牛充棟：棟：棟宇，屋子。書運輸時牛累得出汗，存放時可堆至屋頂。形容藏書非常多。

3、賓至如歸：賓：客人；至：到；歸：回到家中。客人到這裡就像回到自己家裡一樣。形容招待客人熱情周到。

4、田父之功：比喻兩者相爭，第三者得利。

5、鴻斷魚沉：書信斷絕，音訊全無。

6、取信於民：取得人民的信任。

7、隱忍不發：隱忍：勉強忍耐，把事情藏在心裡。把事情藏在心裡不說。

8、無師自通：沒有老師的傳授就能通曉。

9、安身立命：安身：在某處安下身來；立命：精神有所寄託。指生活有著落，精神有所寄託。

10、牽蘿莫補：蘿：女蘿，植物名。指無法彌補。

11、出謀劃策：謀：計謀；劃：籌畫。制定計謀策略。指為人出主意。

12、掛一漏萬：掛：鉤取，這裡指說到，提到；漏：遺漏。形容說得不全，遺漏很多。

13、墨子泣絲：比喻人變好變壞，環境的影響關係很大。

Level. 29 Ready? Go!

	二不		蹄		八		2	十一不		十四雪
1										
			五3鬥		傲					冰
4終		之					回			
		昂		5群	十無					
一6	四	不	七波							
苗	水					7適		十三相		
		雲		九景						
長9	三飛		8					益		
	不		六		鳳	十二鸞				
11	才		賢		10					
	丁						和			
		12能		巧		13一		驚		

一、比喻違反事物發展的規律，急於求成，反而把事情弄糟。

二、一天都過不下去。形容局勢危急或心中極其恐慌不安。

三、連最普通的「丁」字也不認識。形容一個字也不認得。

四、比喻國家不安寧。

五、鬥爭的意志旺盛。

六、舉薦賢者，任用能人。

七、波濤連綿，雲層堆疊。比喻連續不斷，層見疊出。

八、指高傲孤僻，難與人相處。

九、比喻美好的事物或傑出的人才。

十、不知聽從哪一個好。指不知怎麼辦才好。

十一、指對過去的事情想起來就會感到痛苦，因而不忍回憶。

十二、比喻夫妻相親相愛。舊時常用於祝人新婚。

十三、指互相配合、補充、更能顯出各自的長處。

十四、志行品德高尚純潔。

1、比喻不停頓地向前走。

2、知了夏天生，秋天死，看不到雪。比喻人見聞不廣。

3、形容在嚴酷的環境中敢於鬥爭，不屈不撓。

4、在此安身終老的想法。

5、一群龍沒有領頭的。比喻沒有領頭的，無法統一行動。

6、比喻太平無事。

7、指恰好可以相輔相成。

8、如雲聚合，如影隨形。比喻隨從者之多。

9、看得遠，聽得遠。比喻消息靈通。

10、形容詩文的文采華麗。

11、能識別並尊重有才能的人。

12、熟練了，就能找到竅門。

13、比喻平時沒有突出的表現，一下子做出驚人的成績。

Level. 29 解答

¹馬	²不	停	蹄		⁸孤		²蟬	¹¹不	知	¹⁴雪
	可		⁵³鬥	霜	傲	雪		堪		操
	⁴終	馬	之	志		不		回		冰
	日		昂		⁵群	龍	¹⁰無	首		心
¹掘	⁴⁶海	不	揚	⁷波			所		¹³相	成
苗	水		屬			⁷適	以	相	成	
助	群		⁸雲	合	⁹景	從		得		
⁹長	³目	飛	耳		委	星		益		
不		⁶舉			鳳	采	¹²鸞	章		
¹¹識	才	尊	賢		凰	鳳				
丁		使			和					
		¹²熟	能	生	巧		¹³一	鳴	驚	人

一、揠苗助長：揠：拔。把苗拔起，以助其生長。比喻違反事物發展的規律，急於求成，反而把事情弄糟。

二、不可終日：終日：從早到晚，一天。一天都過不下去。形容局勢危急或心中極其恐慌不安。

三、目不識丁：連最普通的「丁」字也不認識。形容一個字也不認得。

四、海水群飛：比喻國家不安寧。

五、鬥志昂揚：昂揚：情緒高漲。鬥爭的意志旺盛。

六、舉賢使能：舉：推薦，選拔。舉薦賢者，任用能人。

七、波屬雲委：屬：連接；委：累積。波濤連綿，雲層堆疊。比喻連續不斷，層見疊出。

八、孤傲不群：傲：高傲。指高傲孤僻，難與人相處。

九、景星鳳凰：傳說太平之世才能見到景星和鳳凰。後用以比喻美好的事物或傑出的人才。

十、無所適從：適：歸向；從：跟從。不知聽從哪一個好。指不知怎麼辦才好。

十一、不堪回首：堪：可以忍受；回首：回顧，回憶。指對過去的事情想起來就會感到痛苦，因而不忍去回憶。

十二、鸞鳳和鳴：和：應和。比喻夫妻相親相愛。舊時常用於祝人新婚。

十三、相得益章：指互相配合、補充、更能顯出各自的長處。

十四、雪操冰心：志行品德高尚純潔。

1、馬不停蹄：比喻不停頓地向前走。

2、蟬不知雪：知了夏天生，秋天死，看不到雪。比喻人見聞不廣。

3、鬥霜傲雪：形容在嚴酷的環境中敢於鬥爭，不屈不撓。

4、終焉之志：在此安身終老的想法。

5、群龍無首：一群龍沒有領頭的。比喻沒有領頭的，無法統一行動。

6、海不揚波：比喻太平無事。

7、適以相成：指恰好可以相輔相成。

8、雲合景從：如雲聚合，如影隨形。比喻隨從者之多。

9、長目飛耳：看得遠，聽得遠。比喻消息靈通。

10、鳳采鸞章：形容詩文的文采華麗。

11、識才尊賢：能識別並尊重有才能的人。

12、熟能生巧：熟練了，就能找到竅門。

13、一鳴驚人：鳴：鳥叫。一叫就使人震驚。比喻平時沒有突出的表現，一下子做出驚人的成績。

Level. 30 Ready? Go!

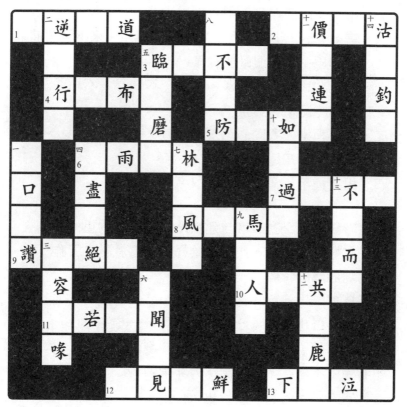

TIP 提示

一、異口同聲地稱讚。

二、逆著水流的方向行船。比喻不努力就要後退。

三、不容許插嘴。

四、指無法繼續作戰的危險處境。

五、比喻事到臨頭才匆忙準備。

六、喜歡聽，樂意看。指很受歡迎。

七、指女子態度嫻雅、舉止大方。

八、猝：突然，出其不意。事情來得突然，來不及防備。

九、形容極忙亂或混亂的樣子。

十、像風在耳邊吹過一樣。比喻漠不關心，不相關涉。

十一、形容物品十分貴重。

十二、舊時稱讚夫妻同心，安貧樂道。

十三、沒有辦法知道。

十四、用某種不正當的手段撈取名譽。

1、舊時統治階級對破壞封建秩序的人所加的重大罪名。

2、等有好價錢才賣。比喻誰給好的待遇就替誰工作。

3、遇到危難的時候，一點也不怕。

4、指揮軍隊，佈置陣勢。

5、指嚴格遏止私心雜念，像守城防敵一樣。

6、彈下如雨，槍立如林。形容戰鬥劇烈。

7、看過就不忘記。形容記憶力非常強。

8、比喻對別人的話無動於衷。

9、不住口地稱讚。

10、人人都知道。

11、放在一邊，好像沒有聽見似的。指不予理睬。

12、常常見到，並不新奇。

13、舊時稱君主對人民表示關切。

Level. 30 解答

大₁	逆二	不	道			猝八		待₂	價十一	而	沽十四
	水		臨五₃	危	不	懼			值		名
	行	兵₄	布	陣		及			連		釣
	舟		磨		防₅	意	如十	城			譽
交一	彈四₆	雨	槍	林七			風				
口	盡			下			過₇	目	不十三	忘	
稱	糧			風₈	吹	馬九	耳		得		
讚₉	不三	絕	口	範		仰			而		
	容		喜六			人	所十₁₀	共十二	知		
	置₁₁	若	罔	聞		翻		挽			
	喙		樂					鹿			
		履十二₁₂	見	不	鮮		下十三₁₃	車	泣	罪	

一、交口稱讚：交：一齊，同時。異口同聲地稱讚。

二、逆水行舟：逆著水流的方向行船。比喻不努力就要後退。

三、不容置喙：不容許插嘴。

四、彈盡糧絕：作戰中彈藥用完了，糧食也斷絕了。指無法繼續作戰的危險處境。

五、臨陣磨槍：臨：到，快要；陣：陣地、戰場；槍：指梭鏢、長矛一類的武器。到了快要上陣打仗的時候才磨刀擦槍。比喻事到臨頭才匆忙準備。

六、喜聞樂見：喜歡聽，樂意看。指很受歡迎。

七、林下風範：林下：幽僻之境；風範：風度。指女子態度嫻雅、舉止大方。

八、猝不及防：事情來得突然，來不及防備。

九、馬仰人翻：形容極忙亂或混亂的樣子。

十、如風過耳：比喻漠不關心，不相關涉。

十一、價值連城：連城：連在一起的許多城池。形容物品十分貴重。

十二、共挽鹿車：挽：拉；鹿車：古時的一種小車。舊時稱讚夫妻同心，安貧樂道。

十三、不得而知：得：能夠。沒有辦法知道。

十四、沽名釣譽：沽：買；釣：用餌引魚上鉤，比喻騙取。用某種不正當的手段撈取名譽。

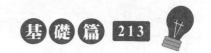

1、大逆不道：逆：叛逆；道：指封建道德；不道：違反封建道德。舊時統治階級對破壞封建秩序的人所加的重大罪名。

2、待價而沽：沽：賣。等有好價錢才賣。比喻誰給好的待遇就替誰工作。

3、臨危不懼：臨：遇到；危：危險；懼：怕。遇到危難的時候，一點也不怕。

4、行兵佈陣：指揮軍隊，佈置陣勢。

5、防意如城：意：心思，指私欲。指嚴格遏止私心雜念，像守城防敵一樣。

6、彈雨槍林：彈下如雨，槍立如林。形容戰鬥劇烈。

7、過目不忘：看過就不忘記。形容記憶力非常強。

8、風吹馬耳：比喻對別人的話無動於衷。

9、讚不絕口：不住口地稱讚。

10、人所共知：人人都知道。

11、置若罔聞：置：放，擺；若：好像。放在一邊，好像沒有聽見似的。指不予理睬。

12、屢見不鮮：屢：多次；鮮：新鮮，新奇。常常見到，並不新奇。

13、下車泣罪：舊時稱君主對人民表示關切。

Level. 31 Ready? Go!

¹洞		症				⁹²粉		太		¹²

（表格內容）

一洞　症　　　　　九²粉　太　十一
　　　　　　六涓　　　　　　　　鋪
觀　　　　³露　朱　　　　　　敘
⁴冒三丈　不　　　　　
　餘五⁵不　巨八
⁶百不　　　微十國
　書其　　⁷路難
　　⁸七文節　干
二四楚　　　⁹金湯十二
子　¹⁰囚　泣　　魚
　可　題　　　
¹¹我猶　　　¹²石鳥

TIP
提示

一、形容觀察事物非常清楚，好像看火一樣。

二、指彼此相互瞭解而情誼深切。

三、充分利用一切空餘時間讀書。

四、本指幼松纖弱可愛，後形容女子嬌弱的樣子。

五、不嫌繁雜；不嫌麻煩。

六、一點一滴也不遺漏。比喻極小的或極少的東西也不遺漏。

七、指人說話或寫文章不能針對主題。

八、無關緊要的小事情，小問題。

九、白面紅唇。有時形容面顏姣美。

十、國家主權的捍衛者。

十一、說話或寫文章不加修飾，沒有起伏，重點不突出。

十二、池裡的魚，籠裡的鳥。比喻受束縛而失去自由的人。

1、比喻事情的糾葛或問題的關鍵所在。

2、把社會黑暗混亂的狀況掩飾成太平的景象。

3、滴水研磨朱砂。指用朱筆評校書籍。

4、形容憤怒到極點。

5、連極細小處也不放過。

6、形容詩文或書籍寫得非常好，不論讀多少遍也不感到厭倦。

7、走最後一段路程是艱難的。比喻越到最後，工作越艱巨。也比喻保持晚節不易。

8、過分繁瑣的儀式或禮節。也比喻其他繁瑣多餘的事項。

9、金屬的城牆，滾水的護城河。比喻堅固無比、防守嚴密的城市或工事。

10、比喻在情況困難、無法可想時相對發愁。

11、我見了她尚且覺得可愛。形容女子容貌美麗動人。

12、扔一顆石子打到兩隻鳥。比喻做一件事情得到兩種好處。

Level. 31 解答

¹洞	見	症	結					⁹²粉	飾	太	⁺¹平
若				⁶涓			面				鋪
觀				³滴	露	研	朱				直
⁴火	冒	³三	丈	不			唇				敘
	餘	不	⁵⁵不	遺	巨	⁸細					
⁶百	讀	不	厭	其		微		⁺國			
	書			繁		末	⁷路	之	難		
				⁸繁	⁷文	縟	節	干			
²鮑		⁴楚		不				⁹金	城	湯	⁺²池
子		¹⁰楚	囚	對	泣						魚
知		可	題								籠
¹¹我	見	猶	憐					¹²一	石	二	鳥

一、洞若觀火：洞：透徹。形容觀察事物非常清楚，好像看火一樣。

二、鮑子知我：指彼此相互瞭解而情誼深切。

三、三餘讀書：充分利用一切空餘時間讀書。

四、楚楚可憐：楚楚：植物叢生的樣子，也形容痛苦的神情。本指幼松纖弱可愛，後形容女子嬌弱的樣子。

五、不厭其繁：厭：嫌。不嫌繁雜；不嫌麻煩。

六、涓滴不遺：涓：細流；滴：小水珠。一點一滴也不遺漏。比喻極小的或極少的東西也不遺漏。

七、文不對題：文章裡的意思跟題目對不上。指人說話或寫文章不能針對主題。

八、細微末節：末節：小事情，小節。無關緊要的小事情，小問題。

九、粉面朱唇：白面紅唇。有時形容面顏姣美。

十、國之干城：干城：批禦敵的武器和工具，這裡比喻捍衛者。國家主權的捍衛者。

十一、平鋪直敘：鋪：鋪陳；敘：敘述。說話或寫文章不加修飾，沒有起伏，重點不突出。

十二、池魚籠鳥：池裡的魚，籠裡的鳥。比喻受束縛而失去自由的人。

1、洞見癥結：洞見：清楚地看到；癥結：肚子裡結塊的病，比喻問題的關鍵。比喻事情的糾葛或問題的關鍵所在。也形容觀察銳利，看到了問題的關鍵。

2、粉飾太平：粉飾：塗飾表面。把社會黑暗混亂的狀況掩飾成太平的景象。

3、滴露研朱：滴水研磨朱砂。指用朱筆評校書籍。

4、火冒三丈：冒：往上升。形容憤怒到極點。

5、不遺巨細：連極細小處也不放過。

6、百讀不厭：厭：厭煩，厭倦。讀一百遍也不會感到厭煩。形容詩文或書籍寫得非常好，不論讀多少遍也不感到厭倦。

7、末路之難：末路：最後的一段路程。走最後一段路程是艱難的。比喻越到最後，工作越艱巨。也比喻保持晚節不易。

8、繁文縟節：文：規定、儀式；縟：繁多；節：禮節。過分繁瑣的儀式或禮節。也比喻其他繁瑣多餘的事項。

9、金城湯池：城、池：城牆和護城河；湯：熱水。金屬的城牆，滾水的護城河。比喻堅固無比、防守嚴密的城市或工事。

10、楚囚對泣：楚囚：原指被俘到晉國的楚國人，後泛指處於困境，無計可施的人。比喻在情況困難、無法可想時相對發愁。

11、我見猶憐：猶：尚且；憐：愛。我見了她尚且覺得可愛。形容女子容貌美麗動人。

12、一石二鳥：扔一顆石子打到兩隻鳥。比喻做一件事情得到兩種好處。

Level. 32 Ready? Go!

¹虎		羊				²識		老	¹¹
平			⁶談			斷			塵
⁴	春	³雪	務柔						及
	日		⁵不	方	⁸				
⁶解	推				昏	⁺赤			
	繡	煙			⁷穿	死			
		⁷樹	⁸	花	報				
²牛		⁴			⁹舉	若	¹³		
		金	¹⁰招				風		
馬									
¹¹	如	玉			¹²苗	雨			

TIP 提示

一、老虎離開深山，落到平地裡受困。比喻失勢。

二、比喻各種醜惡的人。

三、比喻富貴後還鄉，向鄉親們誇耀。

四、金玉多得可以堆積起來。形容佔有的財富極多。

五、指不吃熟食。

六、善於空談而治理政務的能力很差。

七、比喻人出了名或有了錢財就容易惹人注意，引起麻煩。

八、頭腦昏暈，眼睛發花。

九、指有一點文化知識。

十、舊指為帝王盡忠效勞。現亦形容赤膽忠心，為國效力。

十一、比喻趕不上，跟不上。

十二、亦比喻猛烈的聲勢或處境險惡。

1、比喻強大者沖入柔弱者中間任意砍殺。

2、比喻對某種事物十分熟悉的人。

3、指做事猶豫，缺乏決斷。

4、比喻高深的不通俗的文學藝術。

5、不以不通時宜為不好。形容人性格倔強、頑固。

6、形容對人熱情關懷。

7、眼睛望穿，心也死了。形容殷切的盼望落空而極度失望。

8、比喻燦爛的燈火或焰火。

9、全國的人都激動得像發狂一樣。

10、舊時店鋪為顯示資金雄厚而用金箔貼字的招牌。現比喻高人一等可以炫耀的名義或稱號。也比喻名譽好。

11、比喻男子徒有其表。也用來形容男子的美貌。

12、將要枯死的禾苗得到地場好雨。比喻在危難中得到援助。

Level. **32** 解 答

虎₁	入	羊	群			識₂⁹	途	老	馬¹¹
落				談⁶		文			塵
平			優₃	柔	寡	斷			不
陽₄	春	白³	雪	務		字			及
	日	不⁵₅	劣	方	頭⁸				
解₆	衣	推	食		昏	赤¹⁰			
	繡	煙		眼₇	穿	心	死		
		火₈	樹⁷	琪	花	報			
牛²		堆⁴	大			舉₉	國	若	狂¹¹
頭		金₁₀	字	招	牌				風
馬		積	風						暴
面₁₁	如	冠	玉			旱₁₂	苗	得	雨

一、虎落平陽：老虎離開深山，落到平地裡受困。比喻失勢。

二、牛頭馬面：傳說中的兩個鬼卒。比喻各種醜惡的人。

三、白日衣繡：比喻富貴後還鄉，向鄉親們誇耀。

四、堆金積玉：形容佔有的財富極多。

五、不食煙火：指不吃熟食。

六、談優務劣：善於空談而治理政務的能力很差。

七、樹大招風：比喻人出了名或有了錢財就容易惹人注意，引起麻煩。

八、頭昏眼花：頭腦昏暈，眼睛發花。

九、識文斷字：識字。指有一點文化知識。

十、赤心報國：赤心：忠心。指赤膽忠心，為國效力。

十一、馬塵不及：比喻趕不上，跟不上。

十二、狂風暴雨：比喻猛烈的聲勢或處境險惡。

1、虎入羊群：比喻強大者沖入柔弱者中間任意砍殺。

2、識途老馬：比喻對某種事物十分熟悉的人。

3、優柔寡斷：寡：少。指做事猶豫，缺乏決斷。

4、陽春白雪：比喻高深的不通俗的文學藝術。

5、不劣方頭：不以不通時宜為不好。形容人性格倔強、頑固。

6、解衣推食：推：讓。把穿著的衣服脫下給別人穿，把正在吃的食物讓別人吃。形容對人熱情關懷。

7、眼穿心死：形容殷切的盼望落空而極度失望。

8、火樹琪花：比喻燦爛的燈火或焰火。

9、舉國若狂：全國的人都激動得像發狂一樣。

10、金字招牌：舊時店鋪為顯示資金雄厚而用金箔貼字的招牌。現比喻高人一等可以炫耀的名義或稱號。也比喻名譽好。

11、面如冠玉：比喻男子徒有其表。也用來形容男子的美貌。

12、旱苗得雨：比喻在危難中得到援助。

姓名				性別	□男 □女
生日	年	月	日	年齡	

住宅地址	郵遞區號 □□□

行動電話		E-mail	

學歷

□國小　　□國中　　□高中、高職　　□專科、大學以上　　□其他＿＿＿＿

職業

□學生　　□軍　　□軍　　□教　　□工　　□商　　□金融業
□資訊業　□服務業　□傳播業　□出版業　□自由業　□其他 ＿＿＿＿＿＿

謝謝您購買　挑戰！成語填空智慧王　　　　　　　　與我們一起分享讀完本書後的心得。務必留下您的基本資料及電子信箱，使用我們準備的免郵回函寄回，我們每月將抽出一百名回函讀者，寄出精美禮物以及享有生日當月購書優惠！想知道更多更即時的消息，歡迎加入"永續圖書粉絲團"

您也可以使用以下傳真電話或是掃描圖檔寄回本公司電子信箱，謝謝！

傳真電話：（02）8647-3660　電子信箱：yungjiuh@ms45.hinet.net

●請針對下列各項目為本書打分數，由高至低 5~1 分。

　　　　　　 5 4 3 2 1　　　　　　　　　　 5 4 3 2 1
1 內容題材　 □□□□□　　 2.編排設計　 □□□□□
3.封面設計　 □□□□□　　 4.文字品質　 □□□□□
5.圖片品質　 □□□□□　　 6.裝訂印刷　 □□□□□

●您購買此書的地點及店名 ＿＿＿＿＿＿＿＿＿＿＿＿＿＿＿＿＿＿＿＿＿＿

●您為何會購買本書？
□被文案吸引　 □喜歡封面設計　　□親友推薦　　□喜歡作者
□網站介紹　　 □其他 ＿＿＿＿＿＿＿＿＿＿＿＿＿＿＿＿＿＿＿＿＿

●您認為什麼因素會影響您購買書籍的慾望？
□價格，並且合理定價是　　　　　　　　□內容文字有足夠吸引力
□作者的知名度　　 □是否為暢銷書籍　　□封面設計、插、漫畫

●請寫下您對編輯部的期望及建議：

221-03
新北市汐止區大同路三段194號9樓之

傳真電話：（02）8647-3660
E-mail：yungjiuh@ms45.hinet.net

培育
文化事業有限公司

讀者專用回函

挑戰！成語填空智慧王

培養文化育智心靈的好選擇